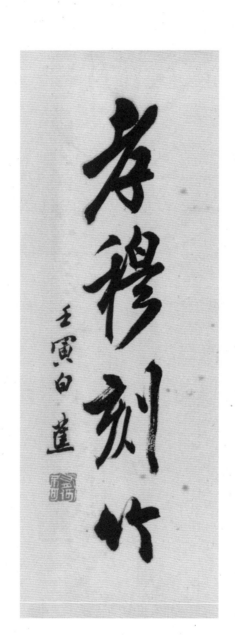

芥穆刻竹

壬寅白蓮

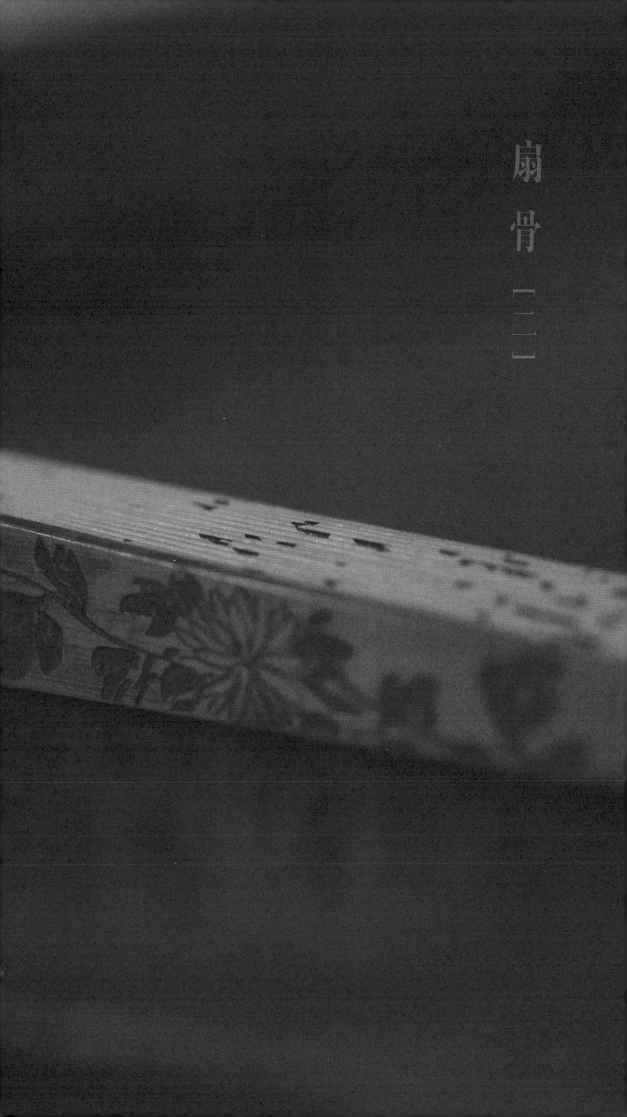

扇骨 [二]

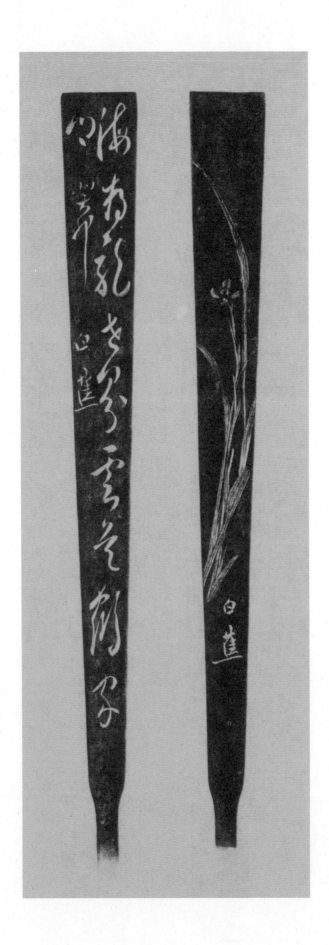

白蕉书『海为龙世界，云是鹤家乡』并画兰

一九六三年　各纵一八·七厘米　横二厘米

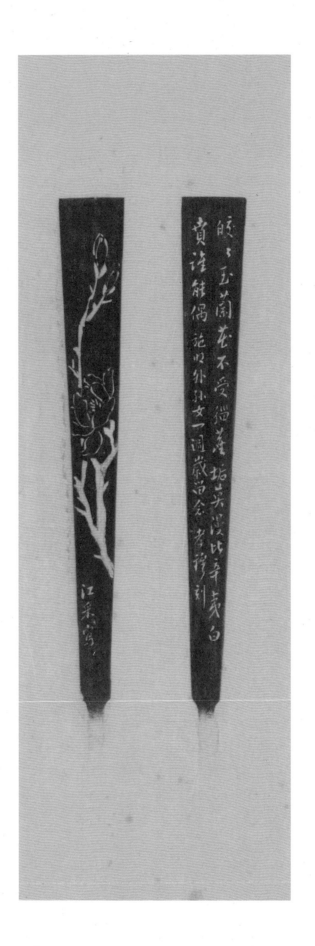

江南蘋书『皎皎玉兰花，不受缁尘垢，莫漫比辛夷，白贲谁能偶』并画玉兰

一九六三年　各纵二三·三厘米　横一二·一厘米

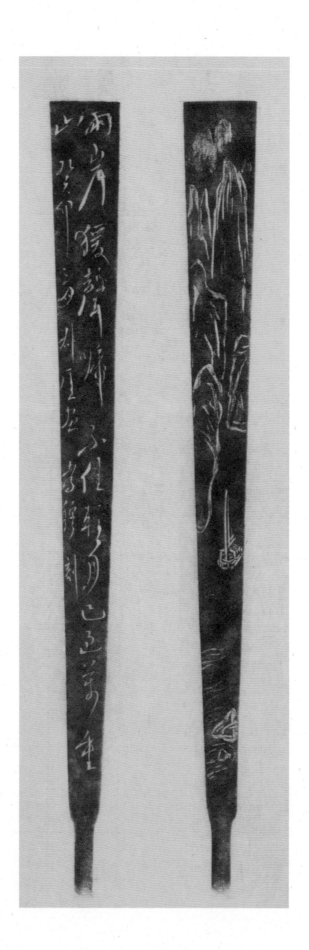

钱瘦铁书『两岸猿声啼不住，轻舟已过万重山』并画峡江归帆图

一九六三年　各纵一九厘米　横二厘米

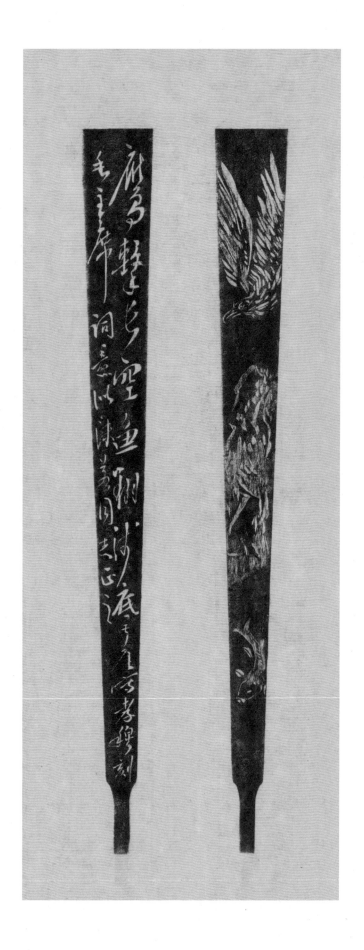

钱瘦铁书『鹰击长空，鱼翔浅底』并画雄鹰游鱼（郭沫若上款）

一九六三年　各纵一·四厘米　横二厘米

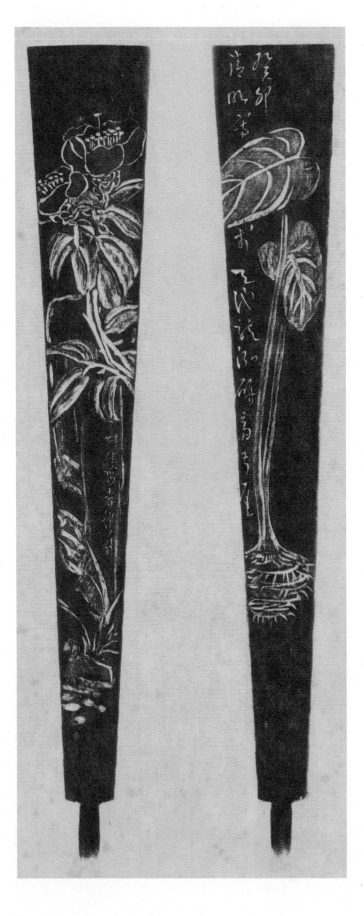

钱瘦铁画茶花 芋芀

一九六三年 各纵二〇厘米 横三·三厘米

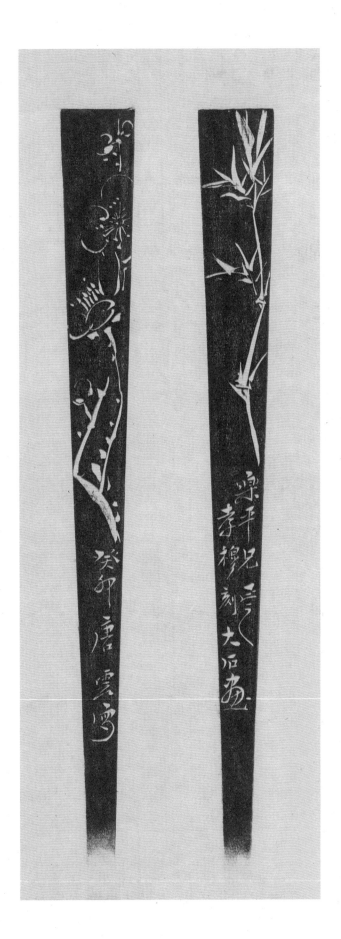

唐云画梅　竹（张乐平上款）

一九六三年　各纵一九·九厘米　横二·一厘米

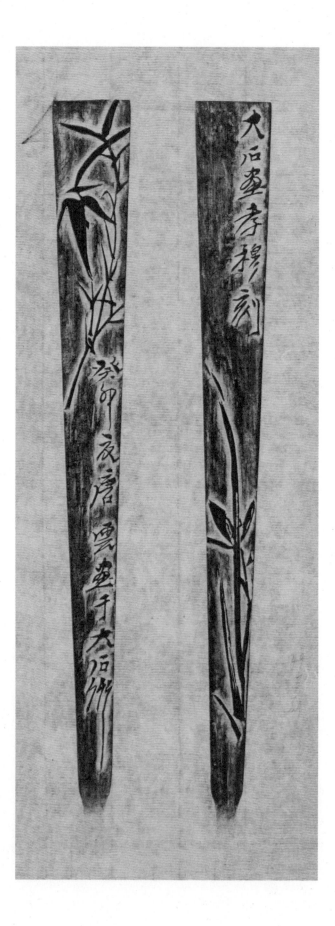

唐云画兰竹 （留青）

一九六三年 各纵一八·五厘米 横二·二厘米

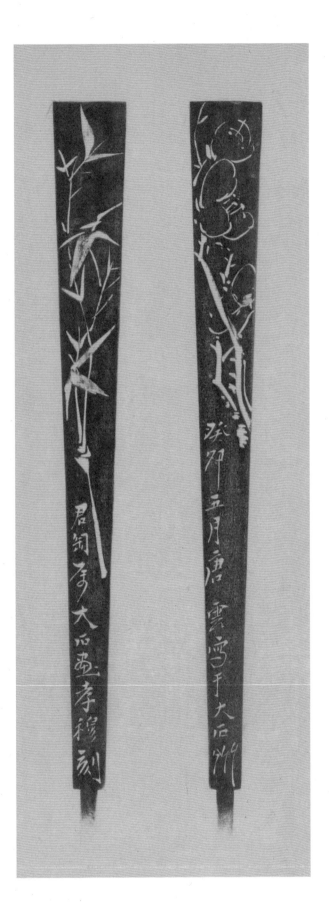

唐云画梅 竹 （钱君匋上款）

一九六三年 各纵一八・二厘米 横一・九厘米

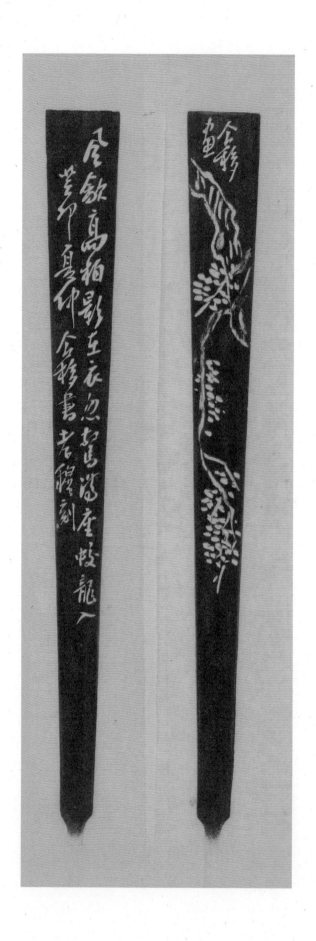

王个簃书 『风吹高柏影在衣，忽惊满座蛟龙入』并画柏树

一九六三年 各纵一八·七厘米 横二·一厘米

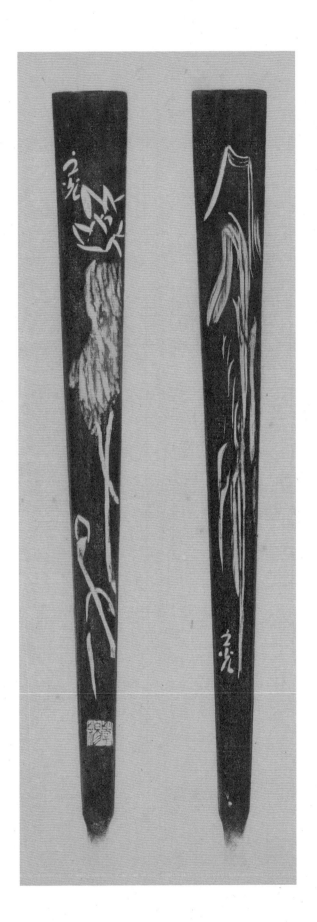

谢之光画荷花 蕙兰

一九六三年 各纵一九·二厘米 横二厘米

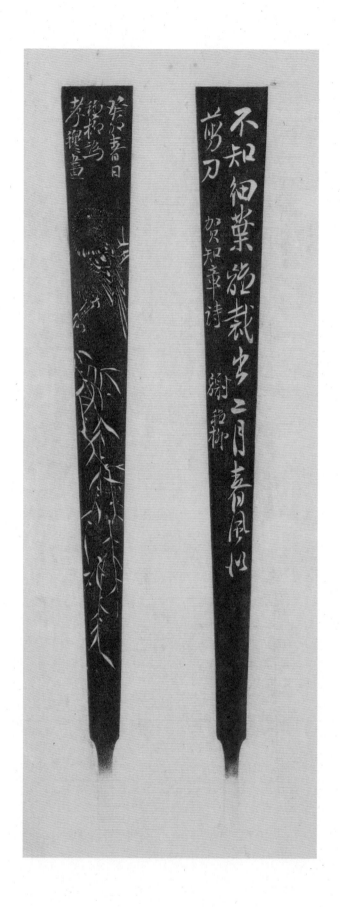

谢稚柳书『不知细叶谁裁出，二月春风似剪刀』并画柳阴栖禽

一九六三年 各纵一七・三厘米 横二厘米

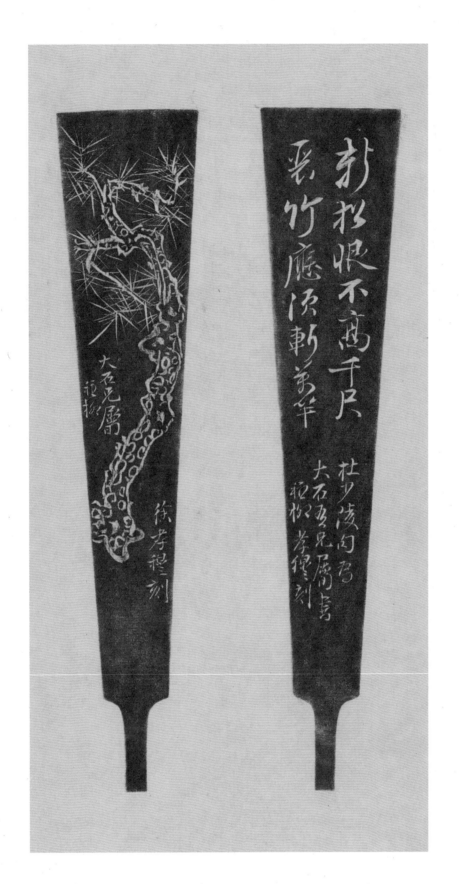

谢稚柳书『新松恨不高千尺，恶竹应须斩万竿』井画松竹（唐云上款）
一九六三年　各纵一五·六厘米　横三·九厘米

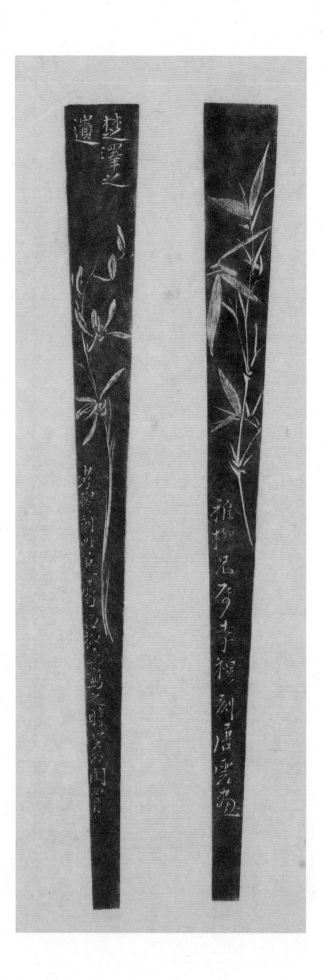

谢稚柳画兰 唐云画竹（谢稚柳上款）

一九六三年 各纵二〇·八厘米 横二厘米

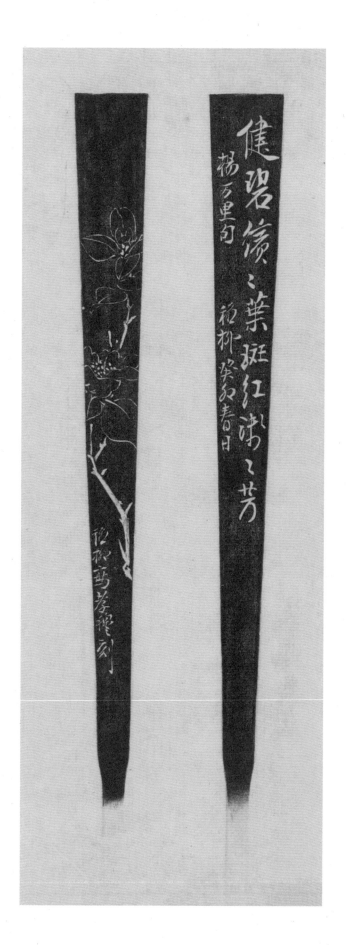

谢稚柳书杨万里诗句并画山茶
一九六三年　各纵一八厘米　横二厘米

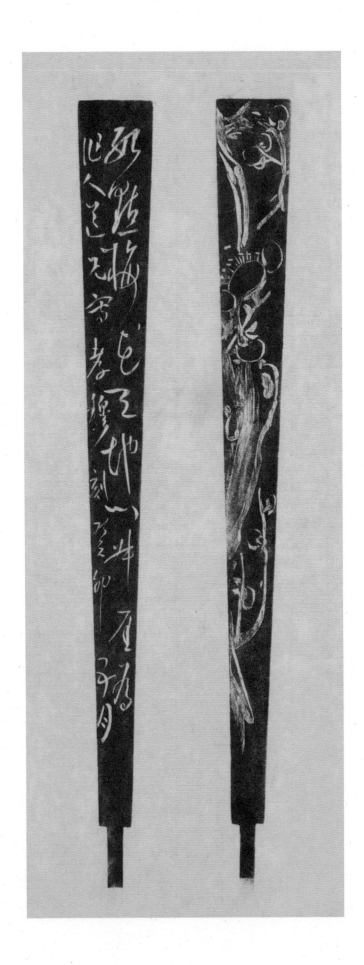

钱瘦铁书 『数点梅花天地心』并画梅花 （吴作人上款）

一九六三年 各纵十九厘米 横二厘米

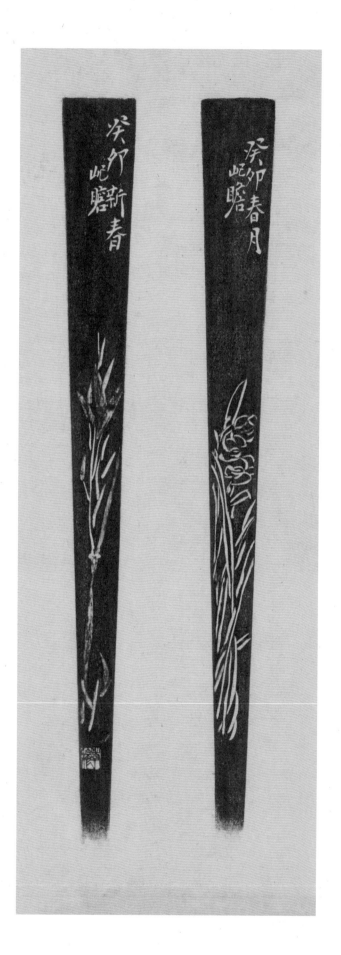

朱屺瞻画水仙 翠竹

一九六三年 各纵一九·六厘米 横二厘米

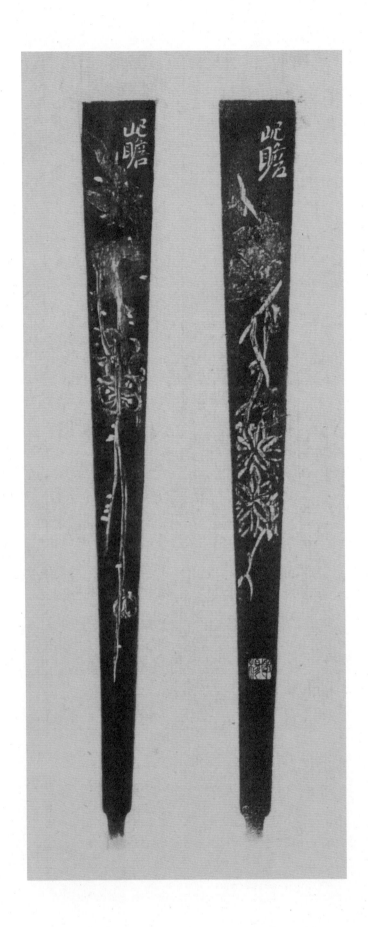

朱屺瞻画梅 菊

一九六三年 各纵一八·七厘米 横二厘米

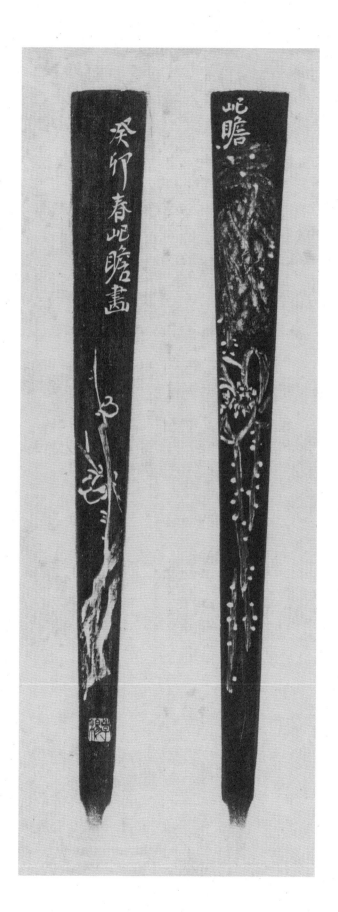

朱屺瞻画梅花 荷花

一九六三年 各纵一八·七厘米 横二厘米

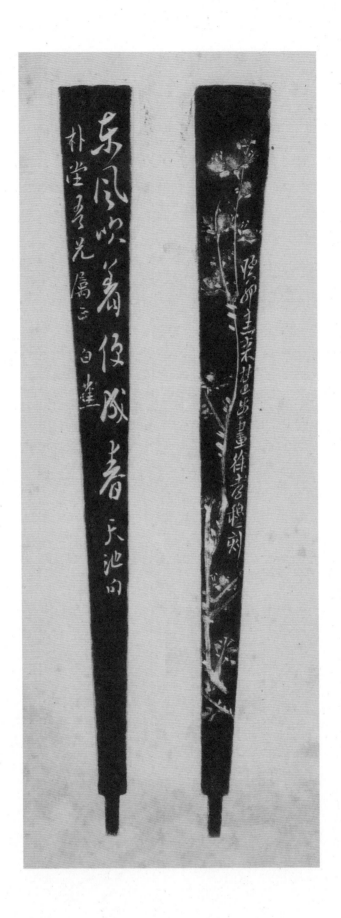

白蕉书『东风吹着便成春』来楚生画梅（吴朴堂上款）

一九六三年　各纵一九厘米　横二厘米

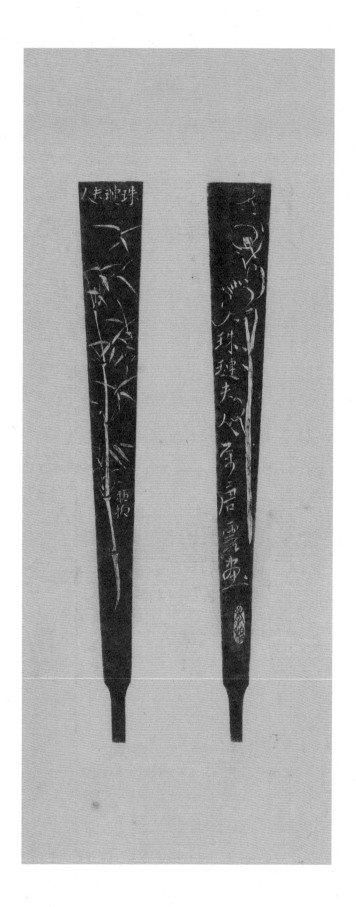

谢稚柳画竹 唐云画梅 （王珠琏上款）

一九六三年 各纵二三·五厘米 横一·四厘米

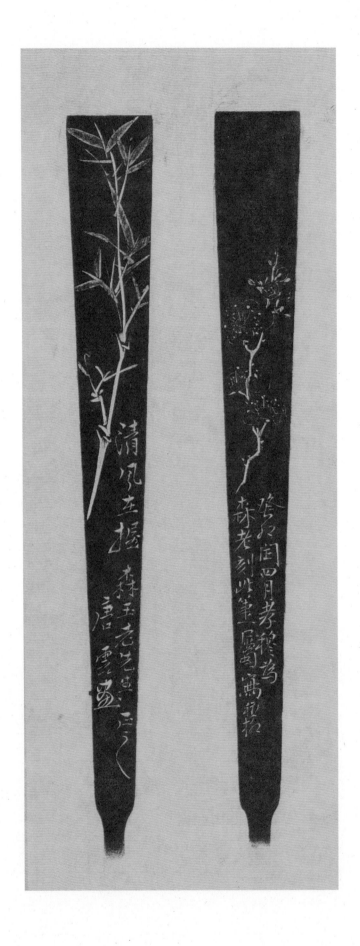

谢稚柳画梅　唐云画竹（徐森玉上款）

一九六三年　各纵一八·三厘米　横二厘米

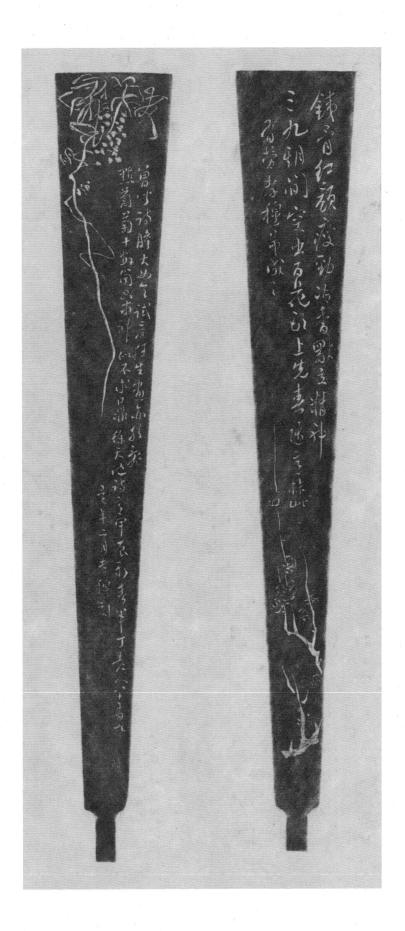

陈半丁画梅花 紫藤

一九六四年 各纵二〇厘米 横三厘米

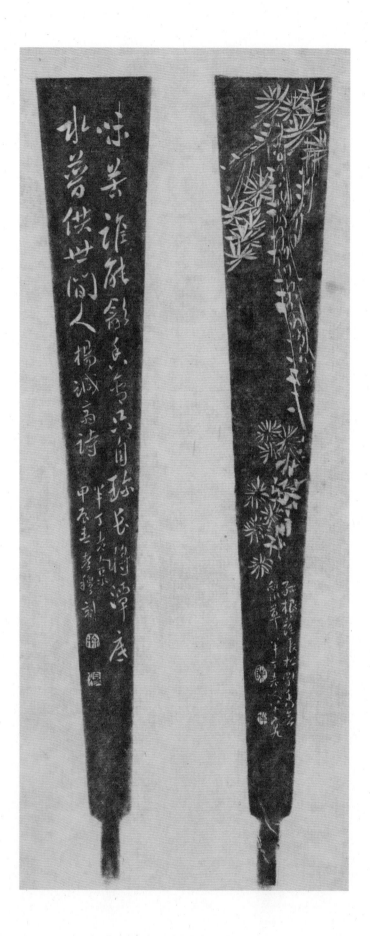

陈半丁书杨万里《菊》并画松菊

一九六四年 各纵二〇厘米 横三厘米

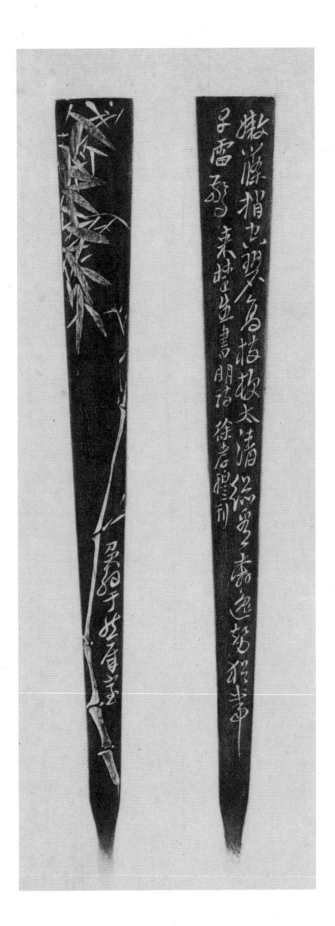

来楚生书明人诗并画竹
一九六四年　各纵二〇厘米　横二厘米

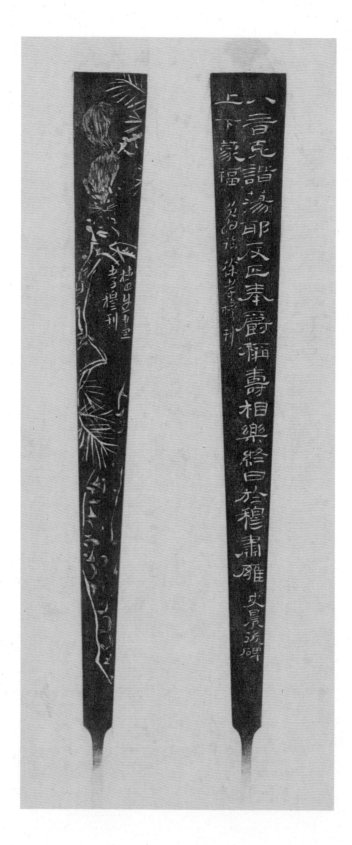

来楚生临史晨后碑并画松鼠

一九六四年　各纵一七·五厘米　横二厘米

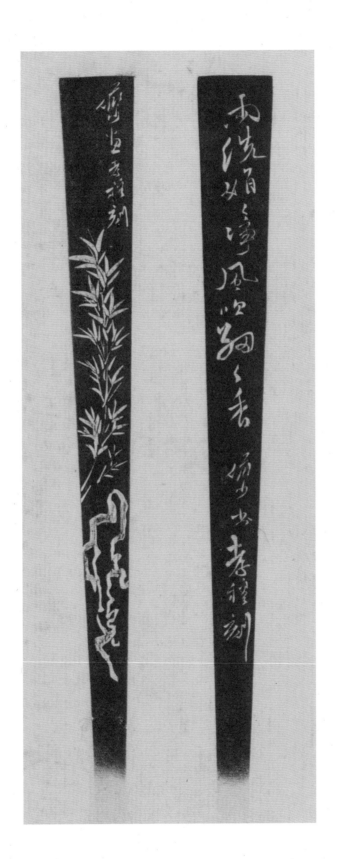

陆俨少书『雨洗娟娟净，风吹细细香』并画竹石图

一九六四年 各纵一八厘米 横二厘米

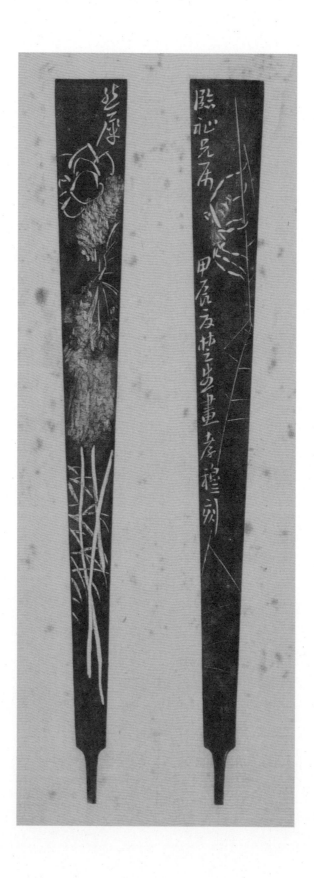

来楚生 画荷花 蜘蛛

一九六四年 各纵一八厘米 横二厘米

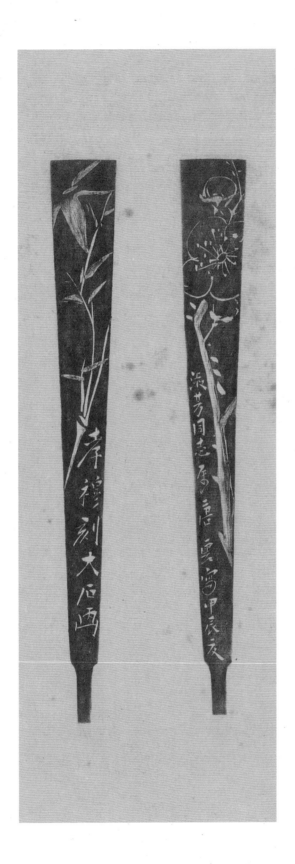

唐云画梅 竹 （萧淑芳上款）

一九六四年 各纵一三·三厘米 横一·八厘米

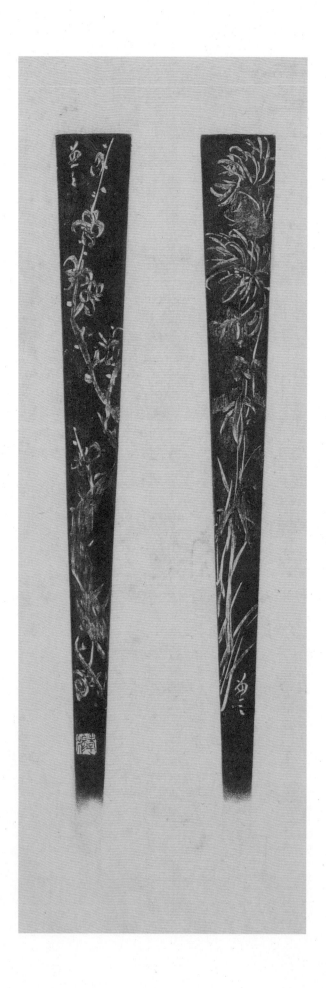

沈剑知画梅 菊

一九六四年 各纵一七·六厘米 横二·一厘米

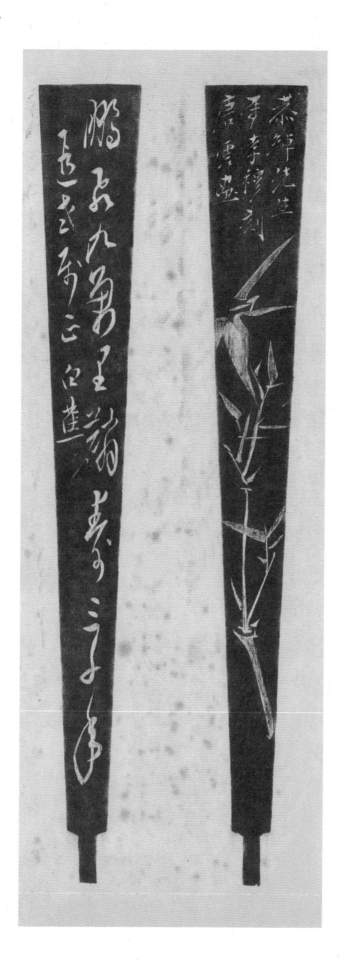

白蕉书『鹏飞九万里，鹤寿三千年』唐云画竹（叶恭绰上款）

一九六四年　各纵一九·七厘米　横二·八厘米

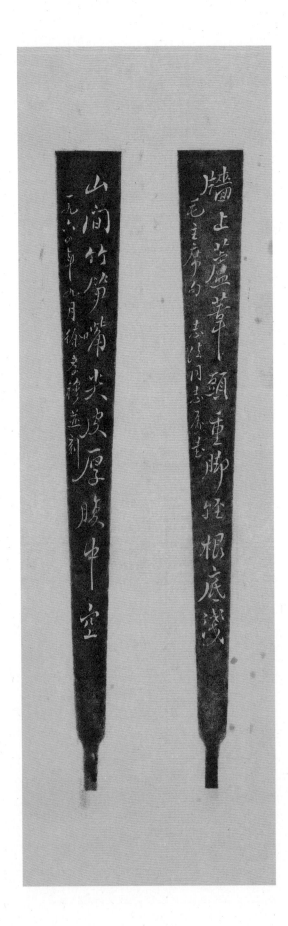

徐孝穆书毛泽东句

一九六四年　各纵一五·五厘米　横一·八厘米

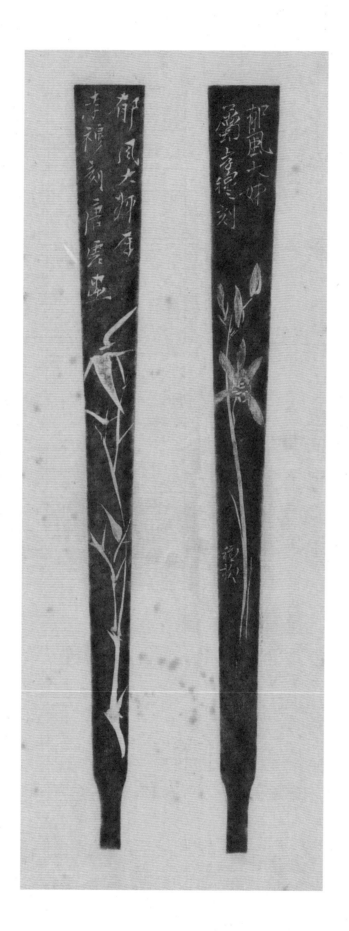

谢稚柳画兰 唐云画竹（郁风上款）

一九六四年 各纵一八·四厘米 横二厘米

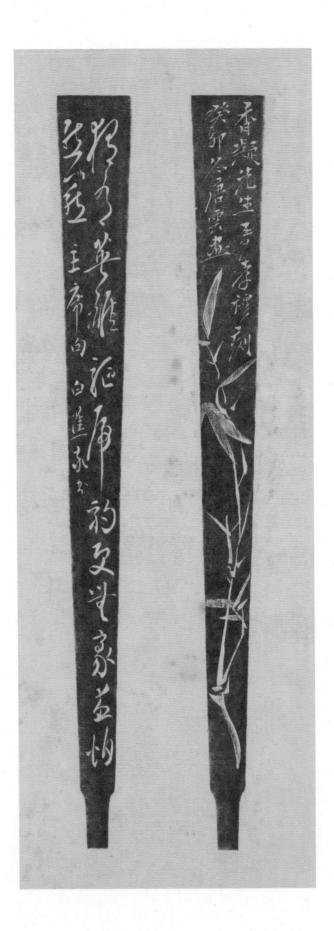

白蕉书『独立英雄驱虎豹，更无豪杰怕熊罴』 唐云画竹 （何香凝上款）

一九六四年 各纵一八·四厘米 横二厘米

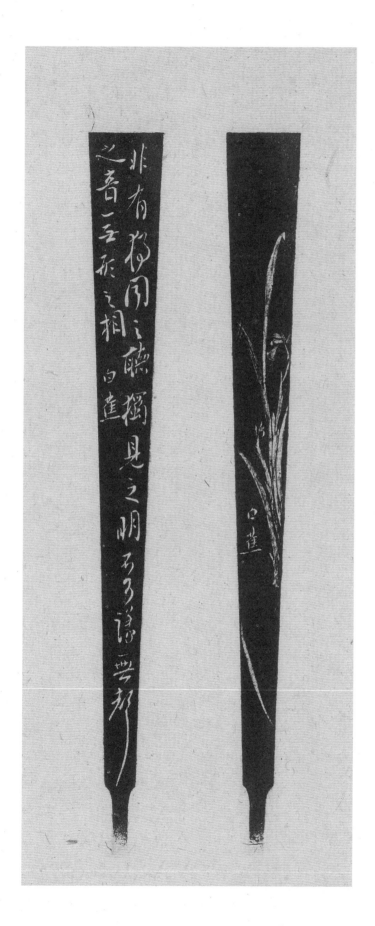

白焦书张怀瓘论书句并画兰

一九六五年 各纵一七·三厘米 横二厘米

白蕉书杜甫诗并画兰

一九六五年 各纵一九·一厘米 横二·二厘米

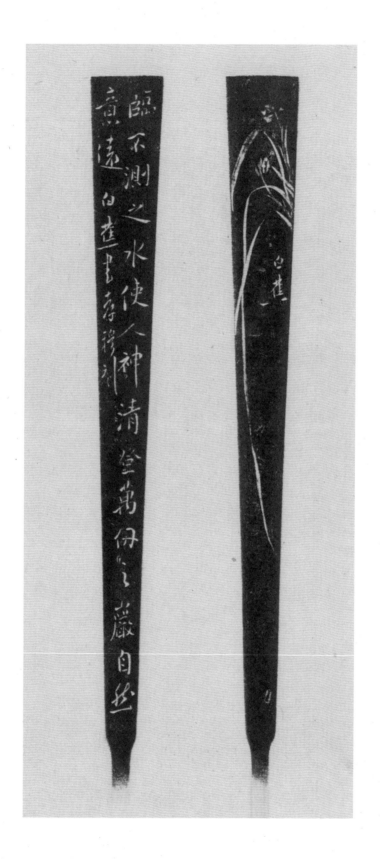

白蕉书『临不测之水使人神清，登高万仞之山自然意远』并画兰

一九六五年 各纵一七·六厘米 横二厘米

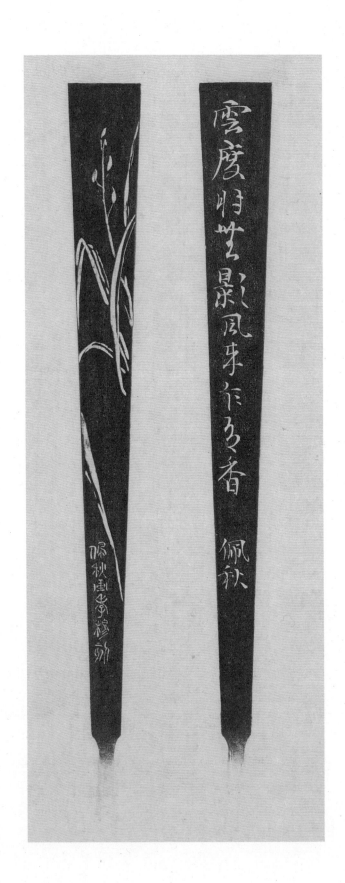

陈佩秋书『云度时无影，风来乍有香』并画蕙兰

一九六五年 各纵一七·三厘米 横二厘米

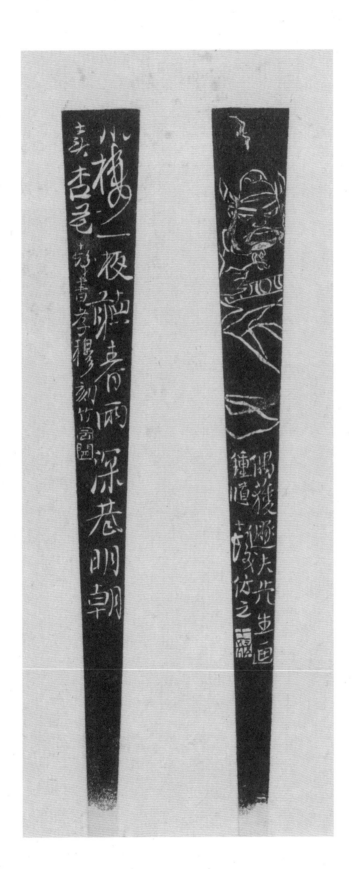

程十发书 『小楼一夜听春雨，深巷明朝卖杏花』 并画钟馗

一九六五年 各纵一八·四厘米 横二·一厘米

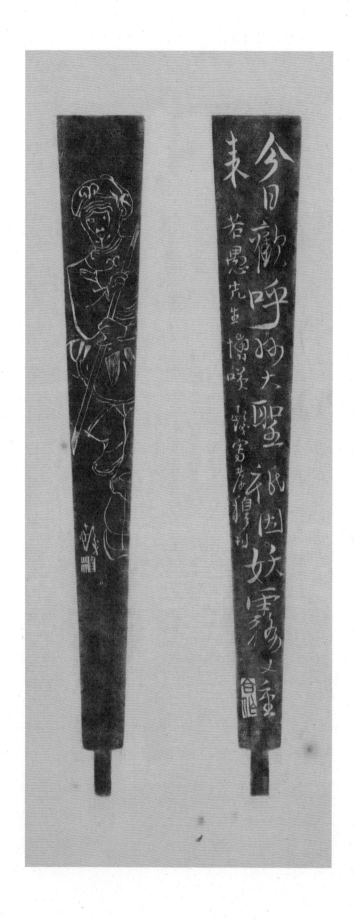

程十发书『今日欢呼孙大圣，只因妖雾又重来』并画孙悟空（郭若愚上款）

一九六五年　各纵一六·六厘米　横一·四厘米

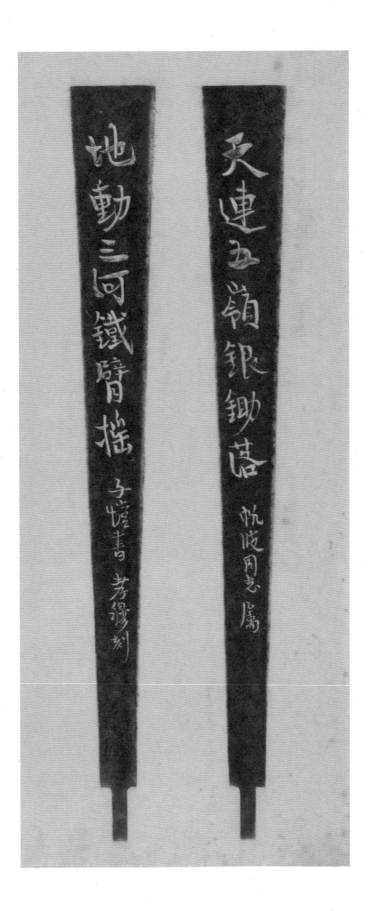

丰子恺书 『天连五岭银锄落，地动三河铁臂摇』
一九六五年　各纵一八·五厘米　横二·二厘米

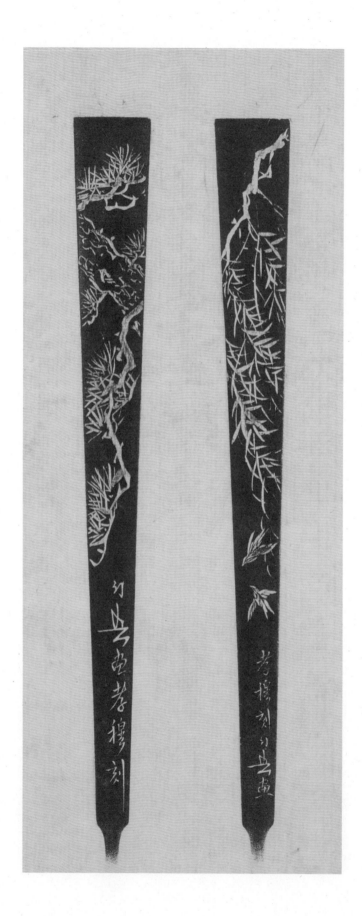

黄幻吾画苍松 柳燕

一九六五年 各纵一八·七厘米 横二·一厘米

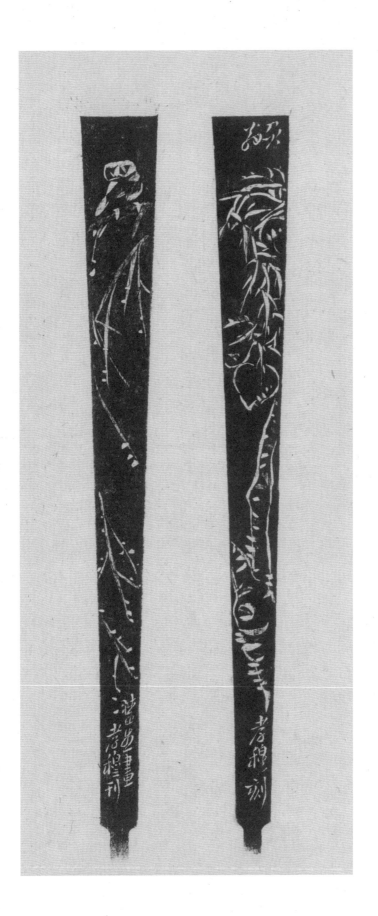

来楚生画寿桃 柳禽

一九六五年 各纵一八 · 七厘米 横二 · 一厘米

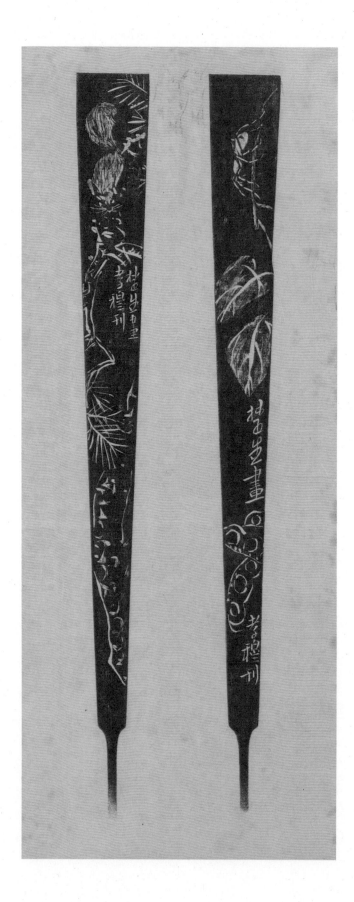

来楚生画松鼠 草虫

一九六五年 各纵一七·三厘米 横二厘米

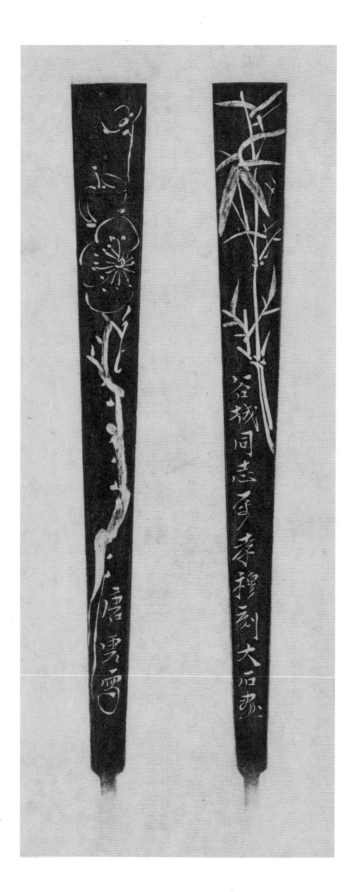

唐云画梅 竹（周谷城上款）

一九六五年 各纵一八·二厘米 横二厘米

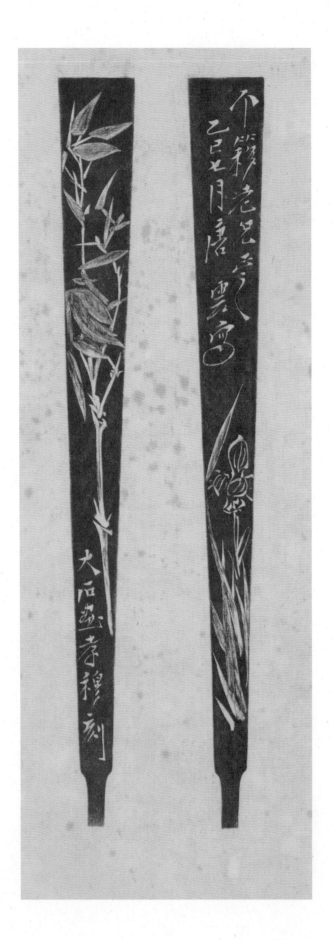

唐云画兰 竹 （王个簃上款）

一九六五年 各纵一八·三厘米 横二·一厘米

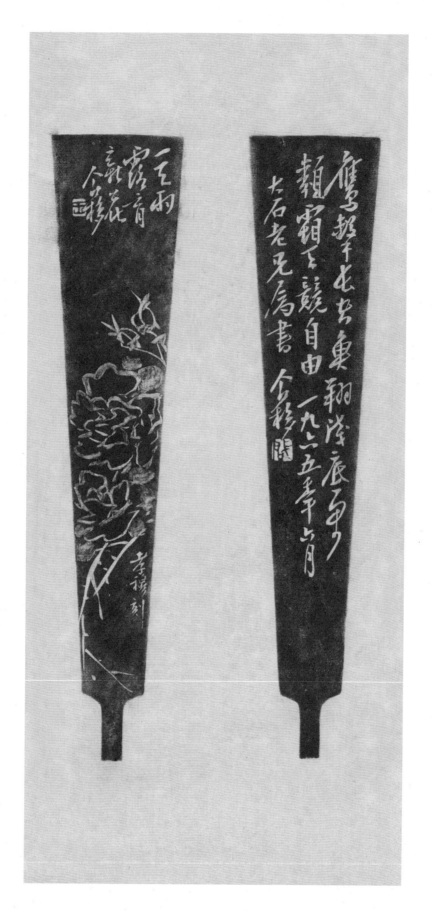

王个簃书毛泽东诗句并画牡丹 （唐云上款）

一九六五年 各纵一五·七厘米 横三·八厘米

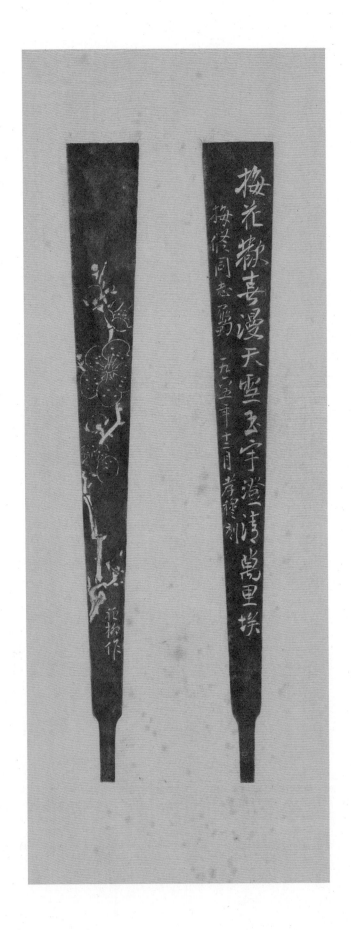

谢稚柳书 『梅花欢喜漫天雪，玉宇澄清万里埃』 并画寒梅（张梅修上款）

一九六五年 各纵一五厘米 横一·九厘米

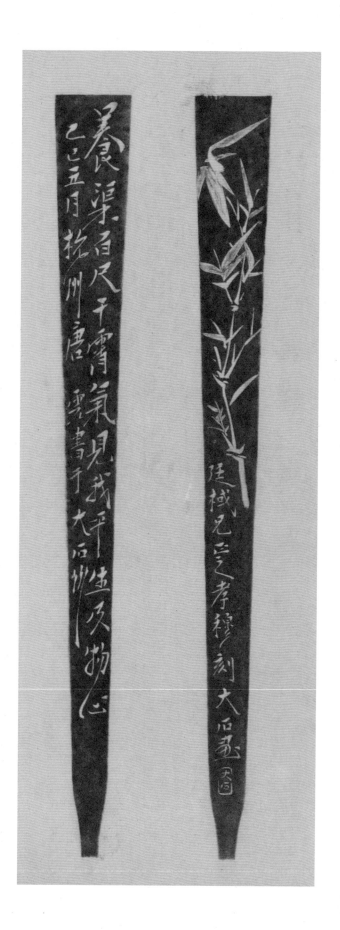

唐云书『养渠百尺干霄气，见我平生及物心』并画翠竹

一九六五年 各纵一九厘米 横二厘米

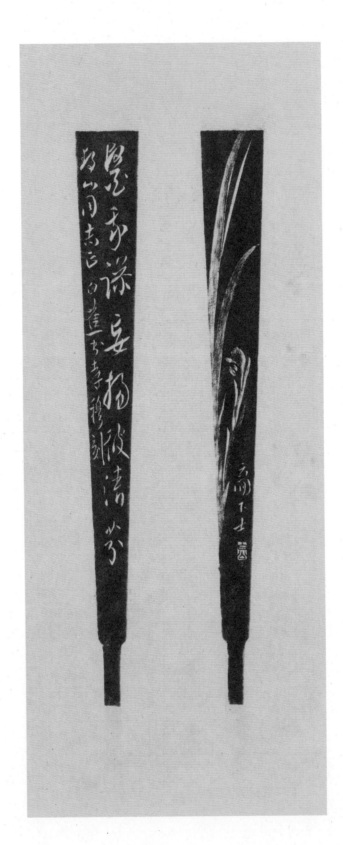

白焦书『医我躁妄，扬彼清芬』并画兰花

一九六六年　各纵一三·五厘米　横一·七厘米

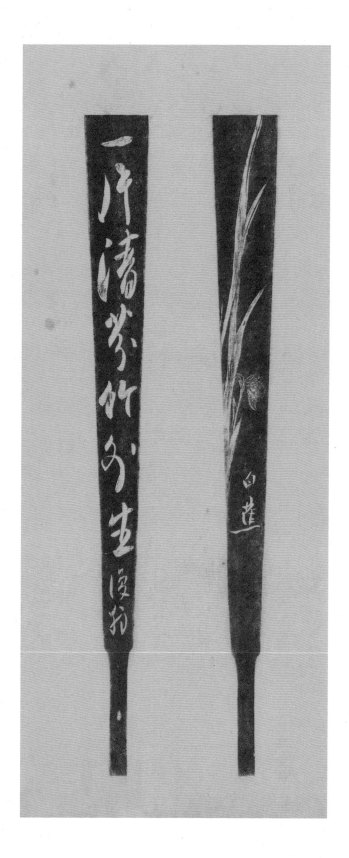

白蕉书『一片清芬竹外生』并画兰花

一九六六年　各纵一四·二厘米　横一·八厘米

白蕉书七言句并画菖兰

一九六六年 各纵一八·三厘米 横二·一厘米

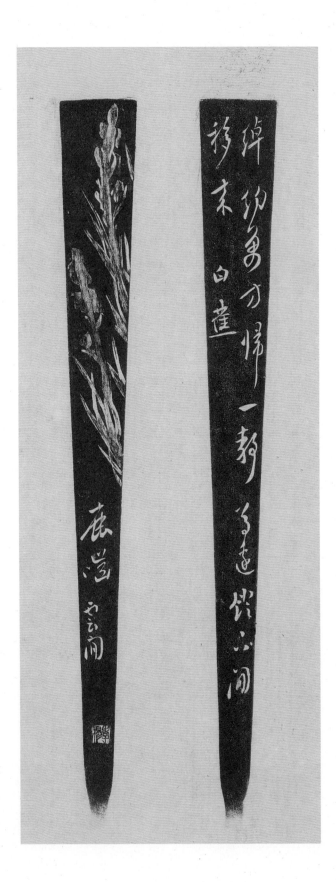

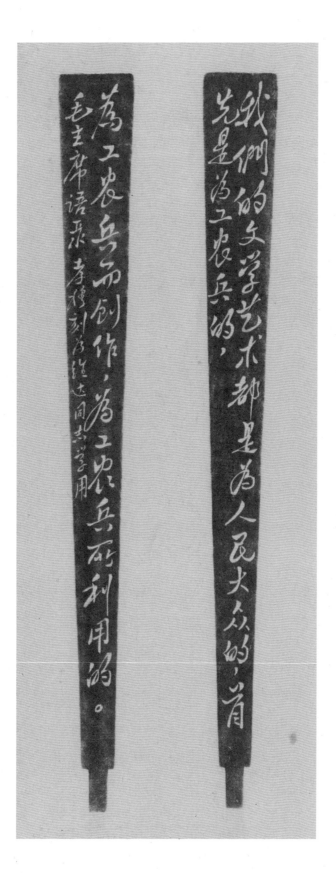

徐孝穆书 毛泽东句

一九六七年 各纵一八·四厘米 横二厘米

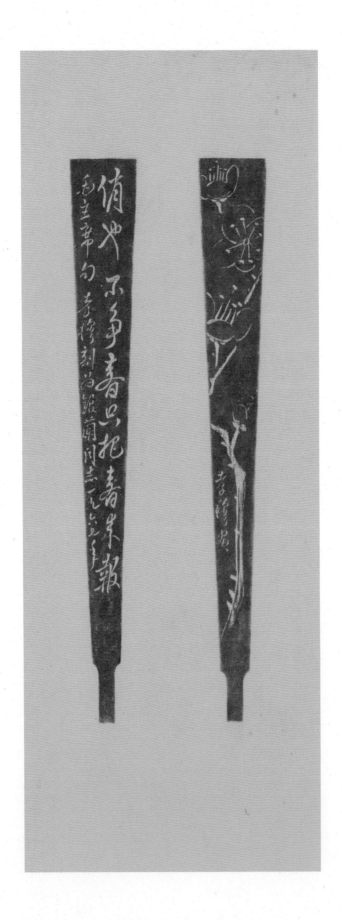

徐孝穆 『俏也不争春，只把春来报』并画梅花

一九六七年　各纵二三·四厘米　横一·八厘米

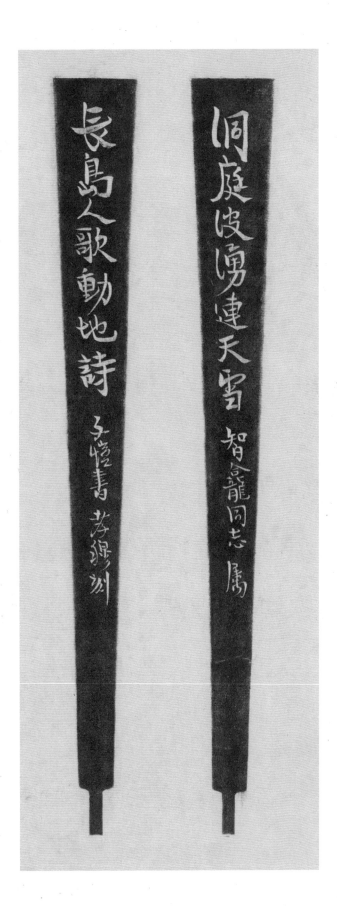

丰子恺书 『洞庭波涌连天雪，长岛人歌动地诗』
一九六八年·各纵一八·八厘米·横一二·二厘米

徐孝穆书毛泽东句

二十世纪六十年代　各纵二三·八厘米　横一·八厘米

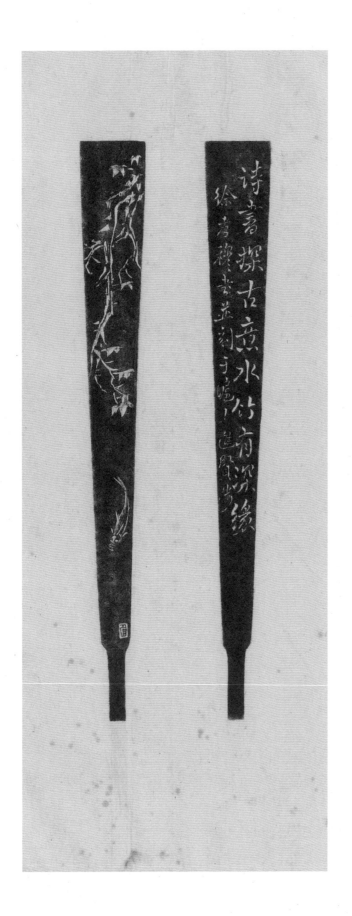

徐孝穆　『诗书挥古意，水竹有深缘』承名世画垂枝游鱼

二十世纪六十年代　各纵一三·三厘米　横一·八厘米

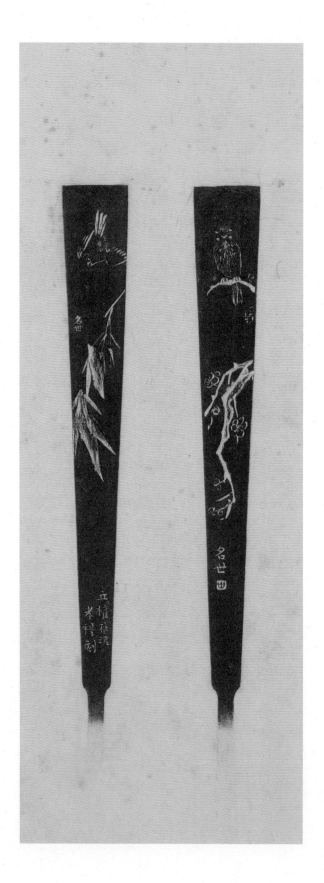

承名世画竹雀 梅禽 （王立权上款）

二十世纪六十年代 各纵一四厘米 横一·八厘米

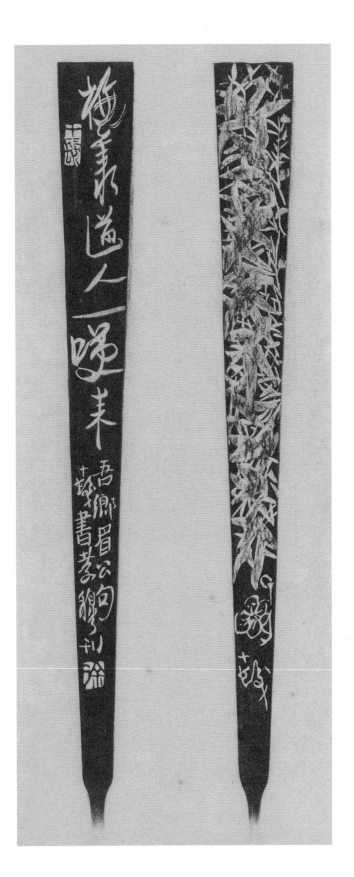

程十发书陈眉公句并画丛竹

二十世纪六十年代　各纵二〇厘米　横二·二厘米

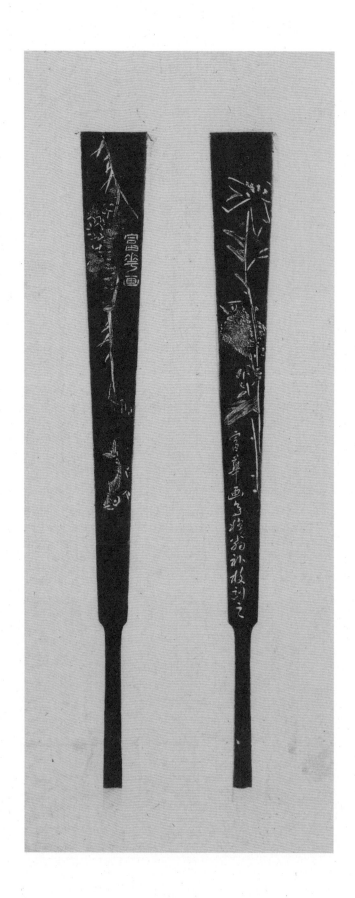

富华画河塘游鱼 花卉小鸟 （徐孝穆补枝）

二十世纪六十年代 各纵一三厘米 横一·七厘米

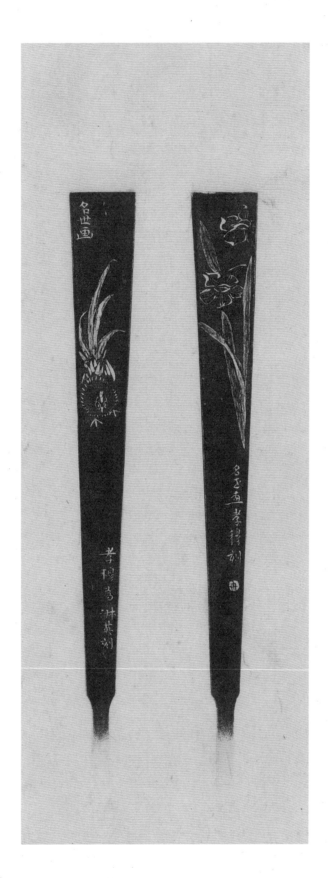

承名世画水仙 锦鸡

二十世纪六十年代 各纵一三·三厘米 横一·八厘米

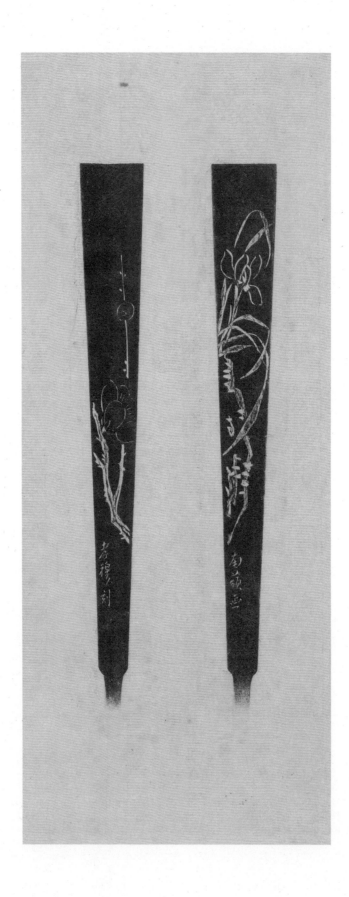

江南蘋画梅花 兰石

二十世纪六十年代 各纵一三・五厘米 横一・七厘米

程十发书『探幽不觉远』并画高士图

二十世纪六十年代 各纵一九厘米 横二厘米

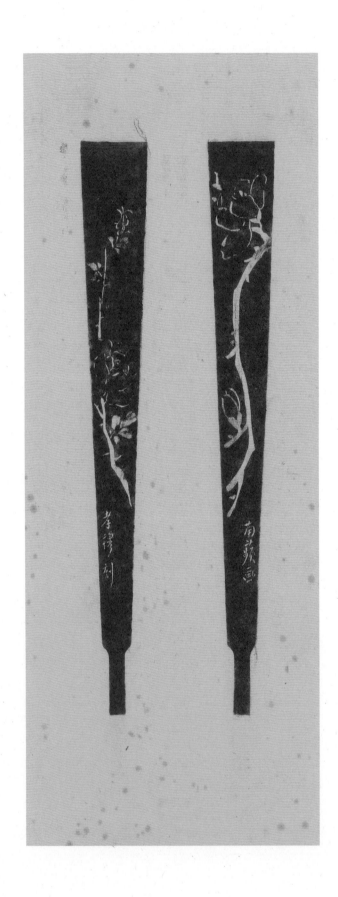

江南蘋画玉兰 月季

二十世纪六十年代 各纵一四厘米 横一·八厘米

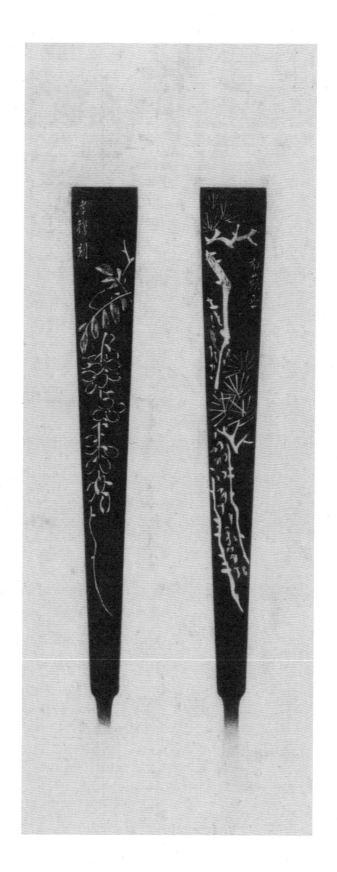

江南苹画松树　紫藤

二十世纪六十年代　各纵一三厘米　横一·八厘米

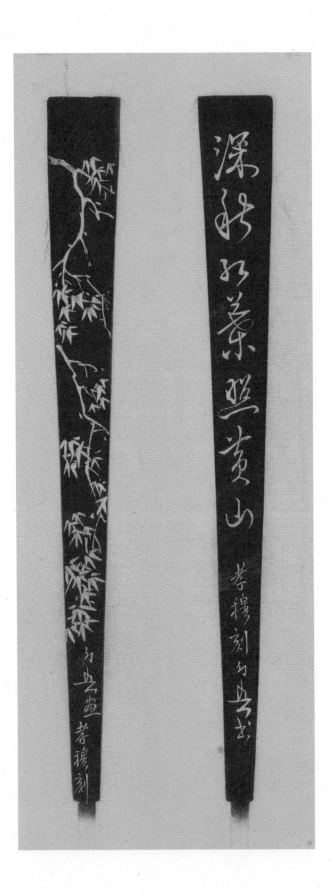

黄幻吾书『深秋红叶照黄山』并画霜叶

二十世纪六十年代 各纵一九厘米 横一·九厘米

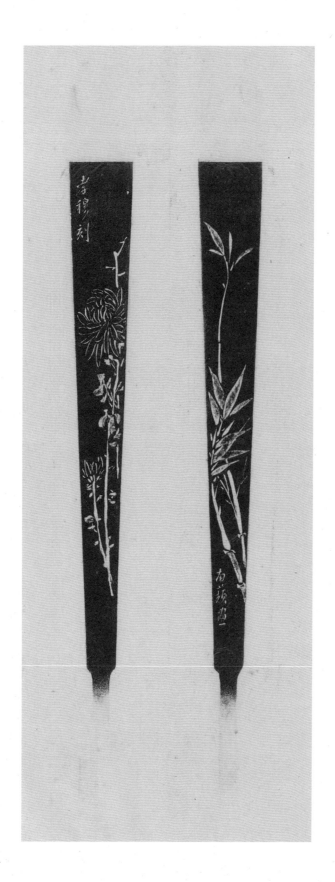

江南苹画竹 菊

二十世纪六十年代　各纵一四厘米　横一・八厘米

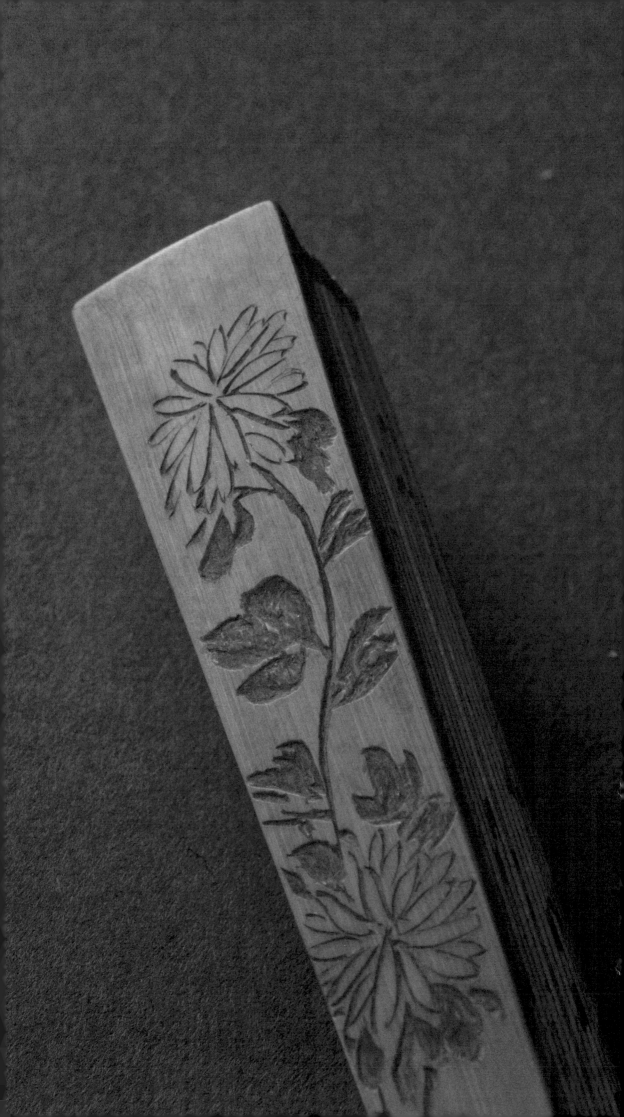

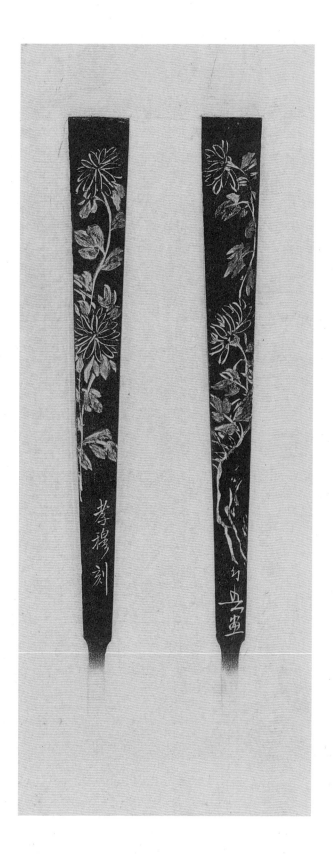

黄幻吾画菊花

二十世纪六十年代　各纵二二厘米　横一·四厘米

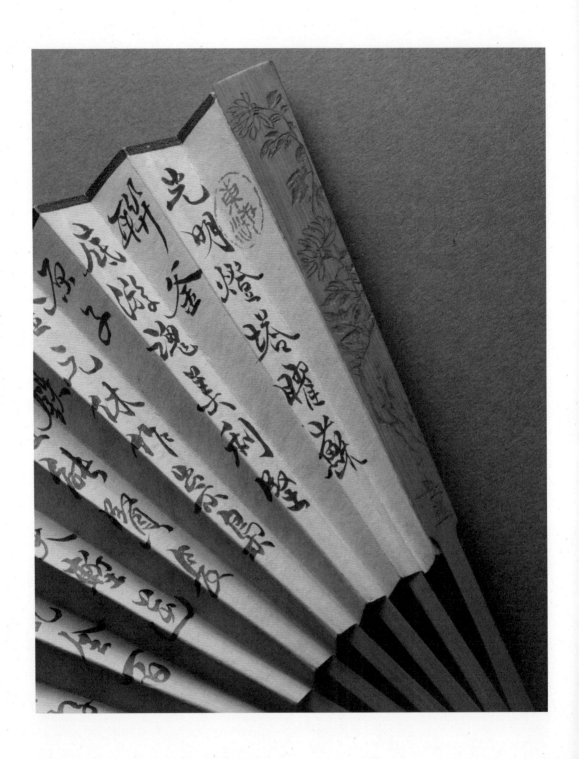

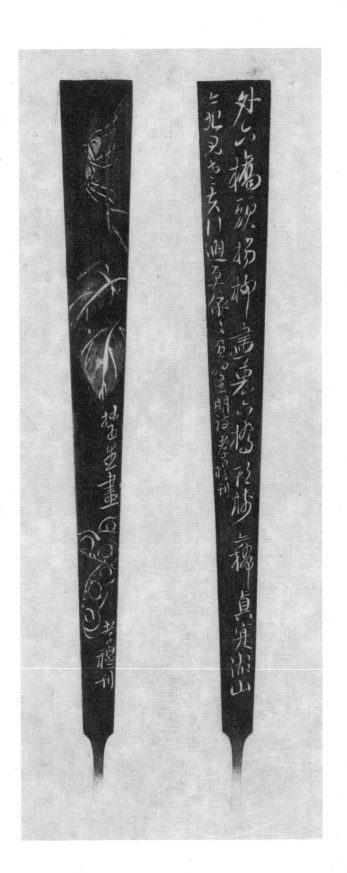

来楚生书明人诗并画秋声图

二十世纪六十年代　各纵一七·五厘米　横二厘米

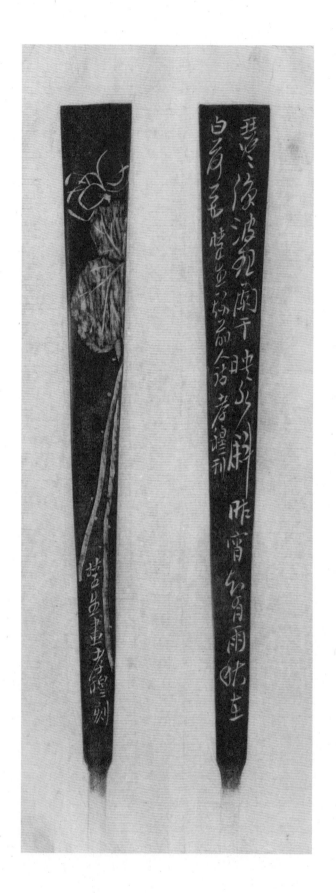

来楚生书 『瑟瑟凉波起，栏干映水斜，昨宵知有雨，秋在白荷花』 并画荷花

二十世纪六十年代 各纵一八厘米 横二厘米

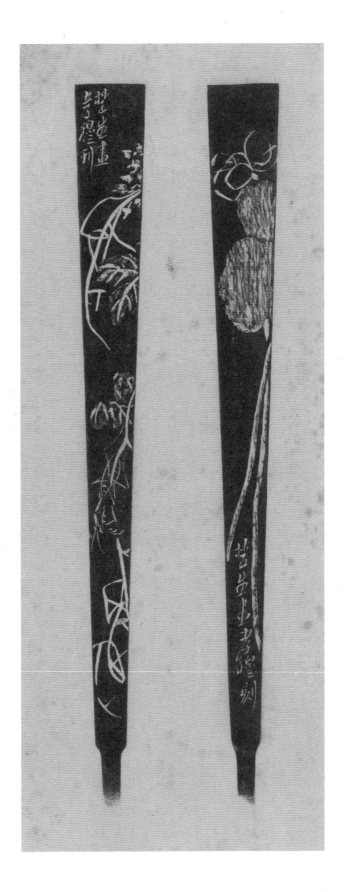

来楚生画蚂蚱 荷花

二十世纪六十年代 各纵一九厘米 横一·八厘米

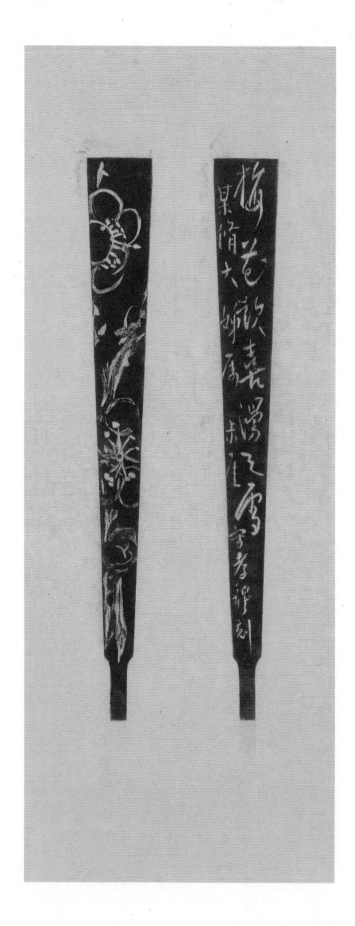

钱瘦铁书 『梅花欢喜漫天雪』 并画梅花 （张梅修上款）

二十世纪六十年代 各纵一四厘米 横一·八厘米

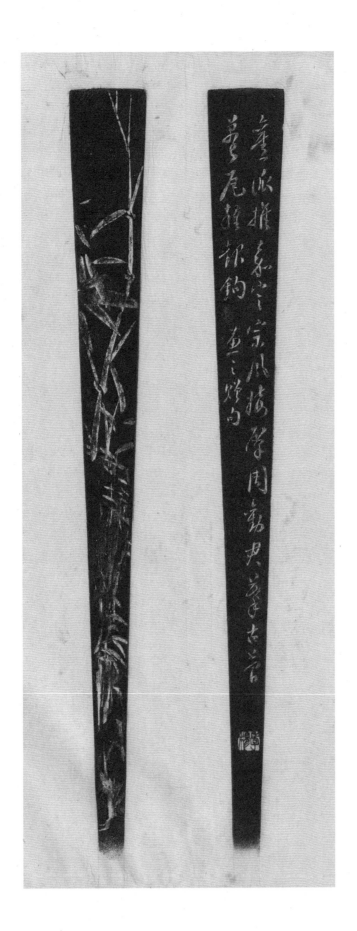

沈剑知书『旧派推嘉定，宗风接肇周，劝君摹古简，蚕尾杂银钩』并画竹石

二十世纪六十年代　各纵二〇厘米　横二·一厘米

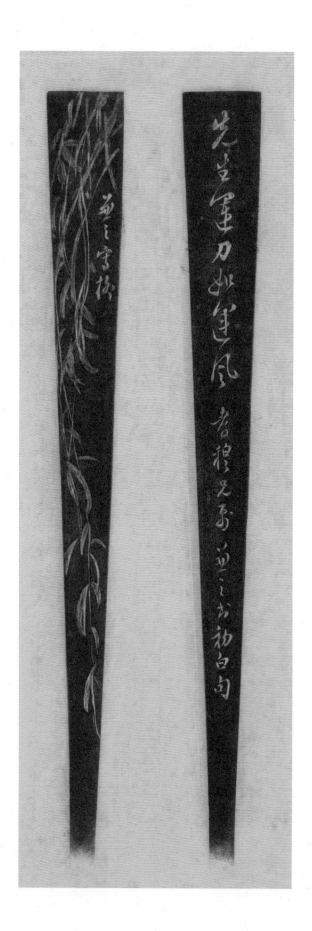

沈剑知书 『先生运刀如运风』 并画杨柳

二十世纪六十年代　各纵二〇厘米　横二·一厘米

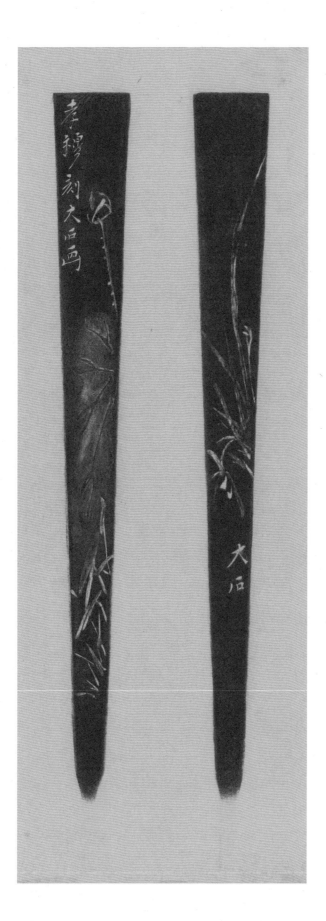

唐云画兰荷

二十世纪六十年代　各纵一八·七厘米　横二·一厘米

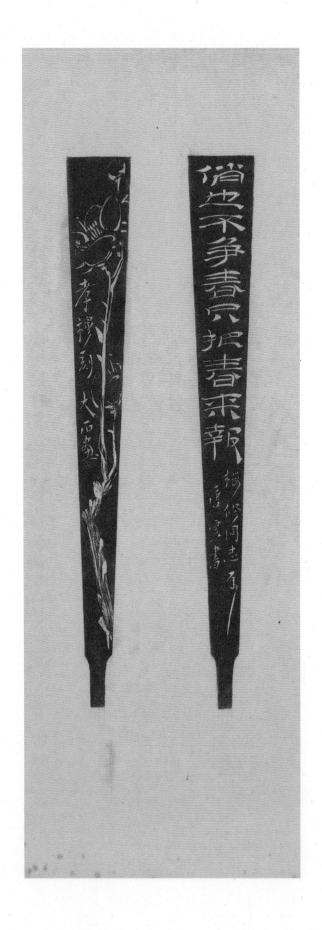

唐云书『俏也不争春，只把春来报』并画梅花（张梅修上款）

二十世纪六十年代 各纵一三厘米 横一·八厘米

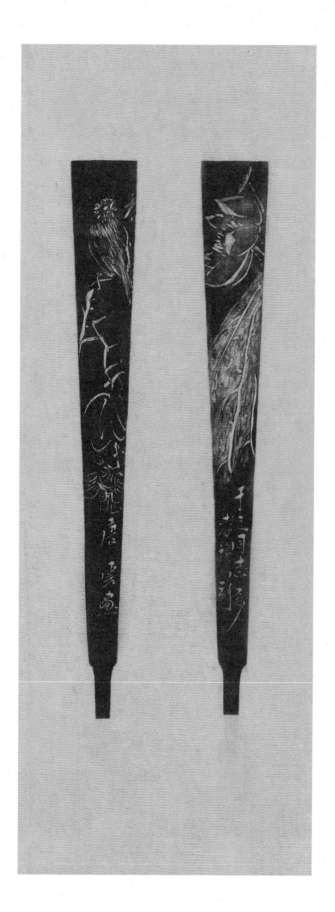

唐云画荷花　海棠小鸟

二十世纪六十年代　各纵二三厘米　横一·八厘米

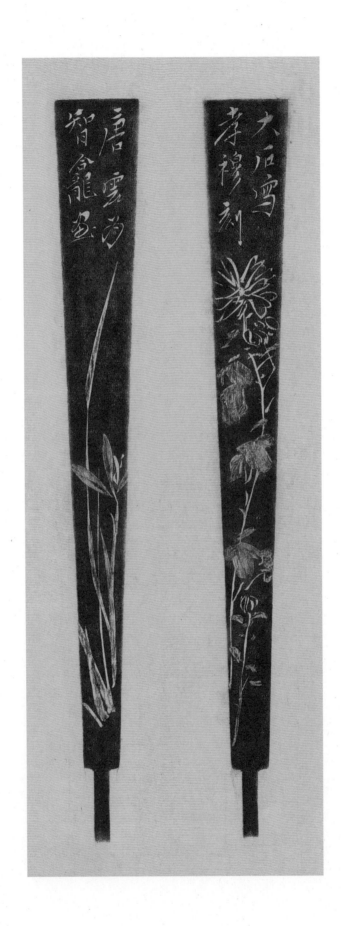

唐云画兰 菊

二十世纪六十年代 各纵一七·七厘米 横二·三厘米

Brief commentary omitted.

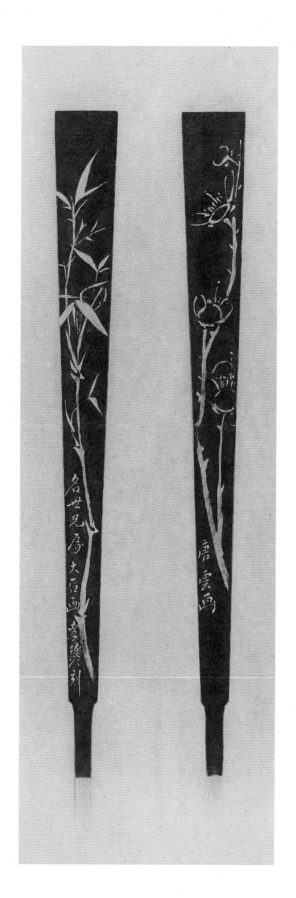

唐云画梅 竹 （承名世上款）

二十世纪六十年代 各纵一六厘米 横一·七厘米

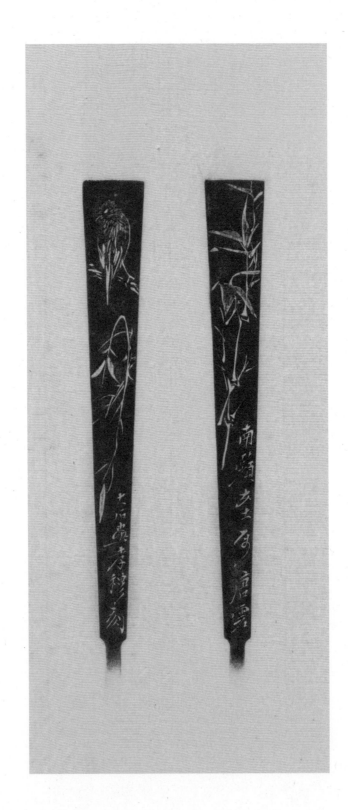

唐云画柳阴栖禽 翠竹 （江南蘋上款）

二十世纪六十年代 各纵二三厘米 横一·七厘米

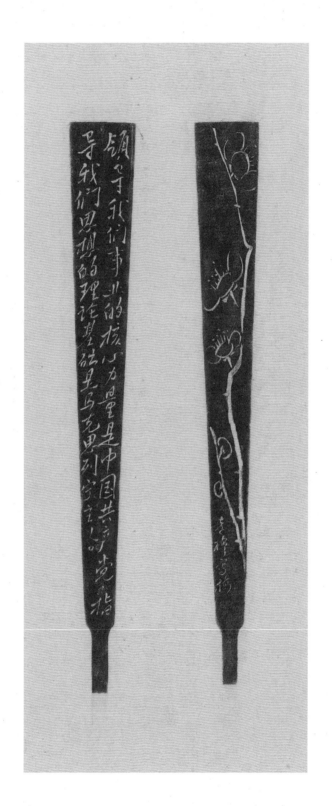

徐孝穆书『领导我们事业的核心力量是中国共产党，指导我们思想的理论基础是马克思列宁主义』并画梅花

二十世纪六十年代　各纵二三·六厘米　横一·八厘米

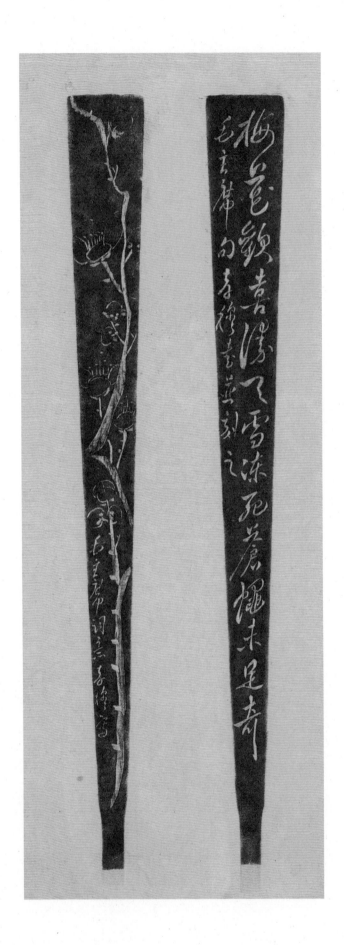

徐孝穆书 『梅花欢喜漫天雪，冻死苍蝇未足奇』并画梅花

二十世纪六十年代 各纵二〇厘米 横二厘米

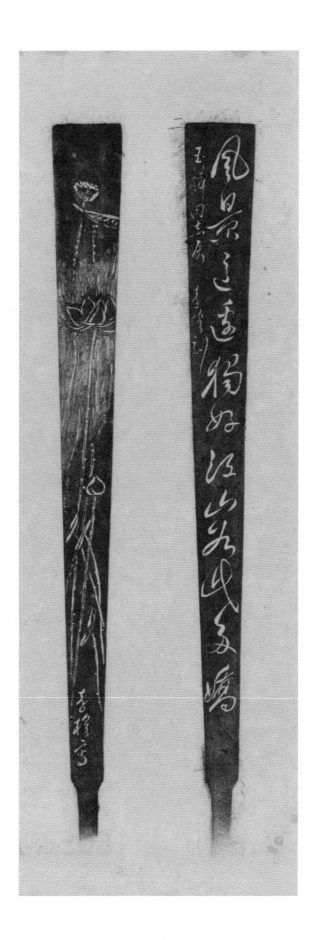

徐孝穆书『风景这边独好，江山如此多娇』并画荷花

二十世纪六十年代　各纵一七·六厘米　横一·九厘米

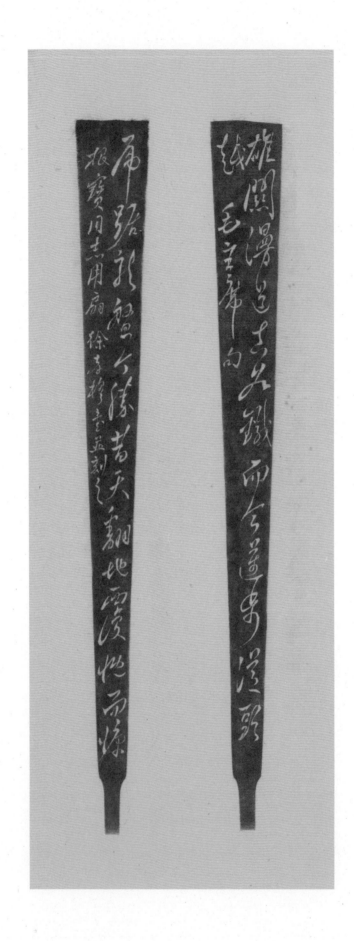

徐孝穆书『雄关漫道真如铁，而今迈步从头越。虎踞龙盘今胜昔，天翻地覆慨而慷』

二十世纪六十年代　各纵一七·五厘米　横二厘米

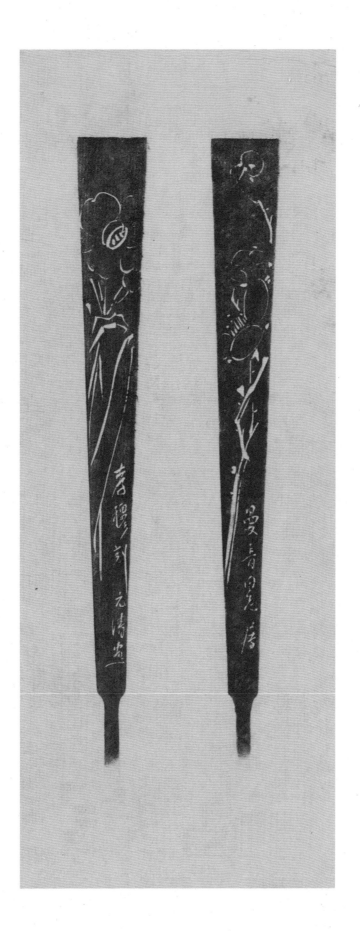

徐元清画梅花 水仙

二十世纪六十年代 各纵一五厘米 横二厘米

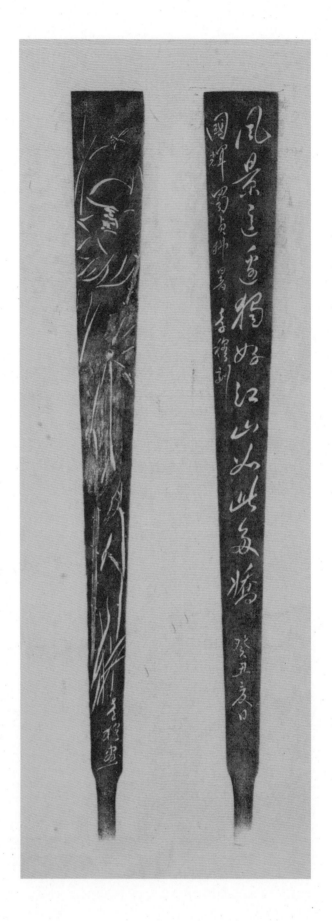

徐孝穆书 『风景这边独好，江山如此多娇』并画荷花

一九七三年　各纵一八厘米　横二厘米

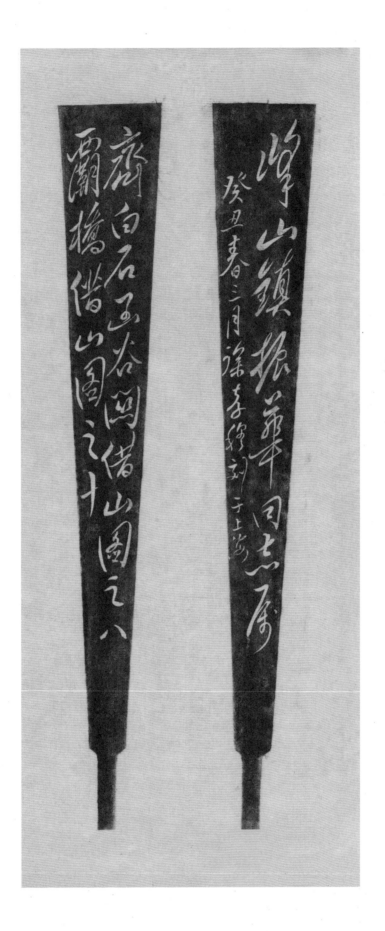

徐孝穆书『齐白石函谷关借山图之八，灞桥借山图之十』

一九七三年　各纵二二厘米　横三·六厘米

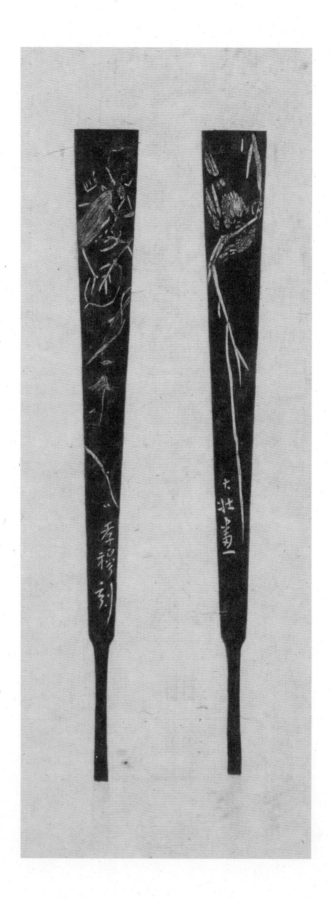

张大壮画禽鸟 草虫

一九七三年 各纵一四厘米 横一·七厘米

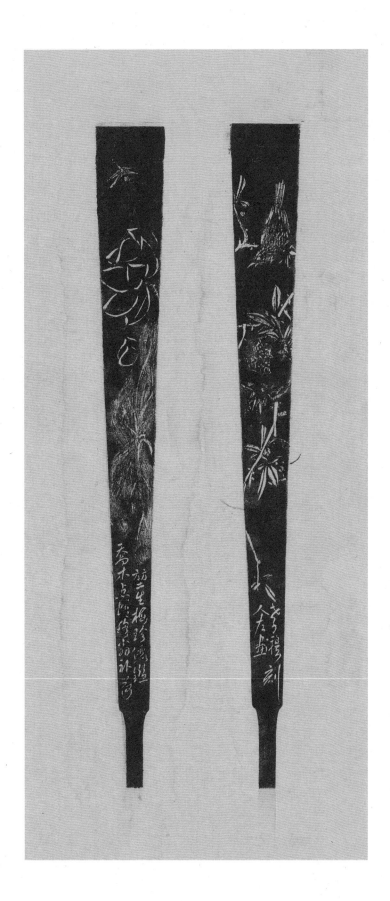

詹仁左画石榴小鸟 乔木画蜻蜓 （徐孝穆补荷）

一九七四年 各纵一六厘米 横二厘米

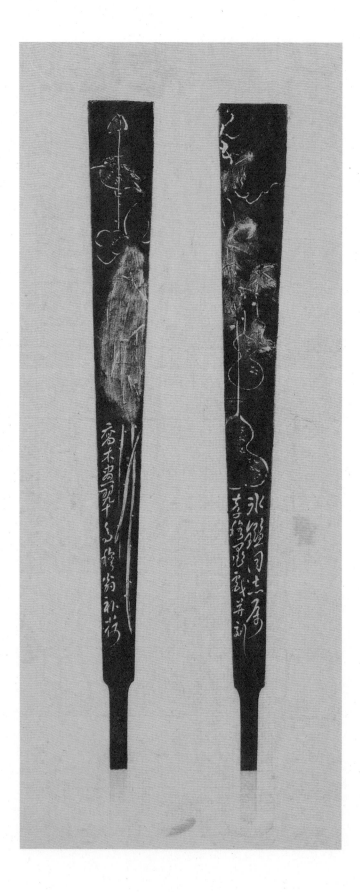

徐孝穆画荷花葫芦　乔木画翠鸟

一九七四年　各纵一六厘米　横一·八厘米

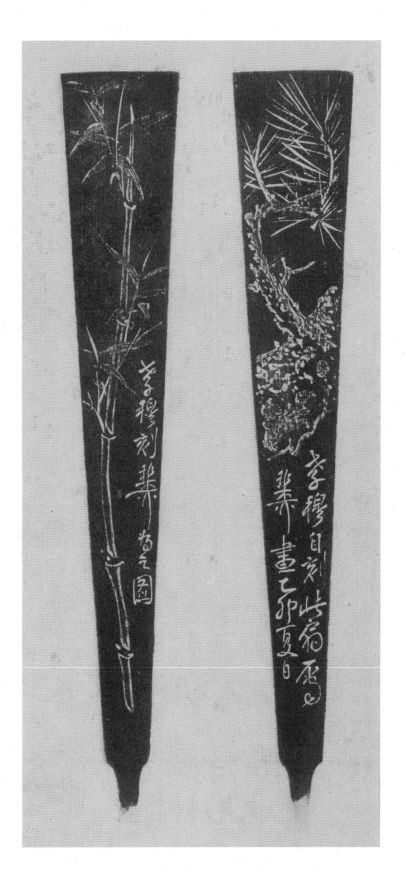

谢稚柳画松 竹

一九七五年　各纵一九厘米　横三·二厘米

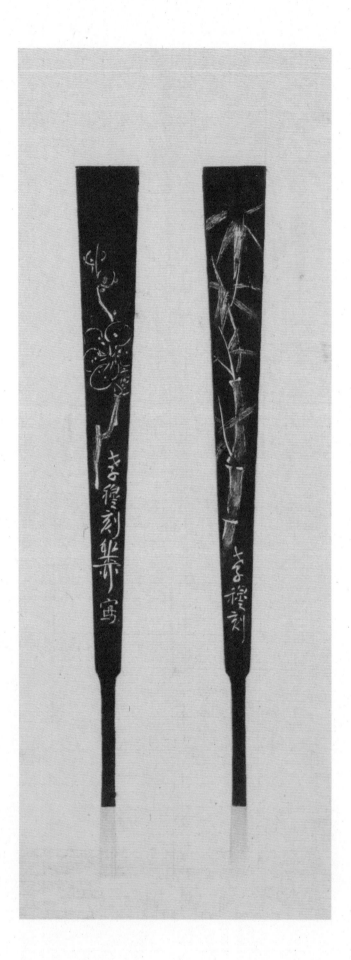

谢稚柳画梅 竹

一九七五年 各纵一四厘米 横一·七厘米

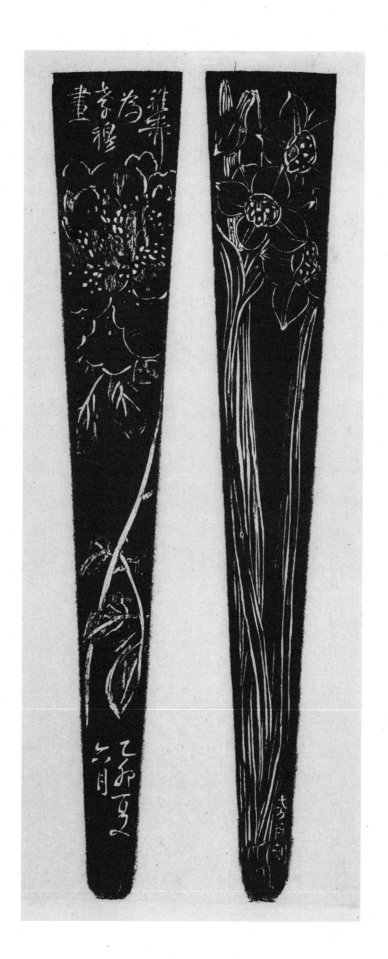

谢稚柳画水仙 牡丹

一九七五年 各纵二二厘米 横三·六厘米

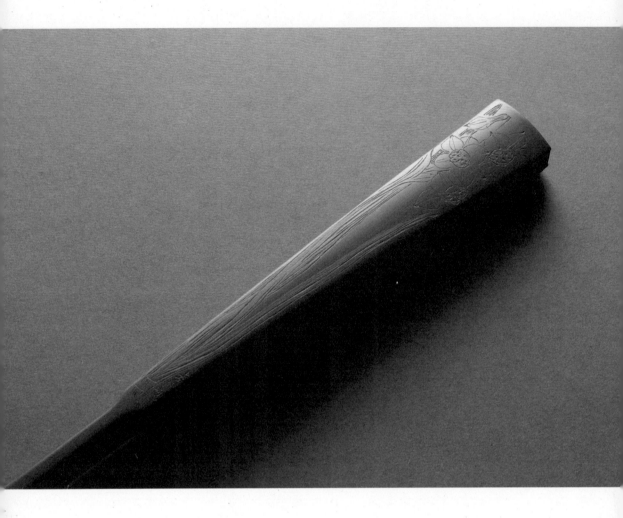

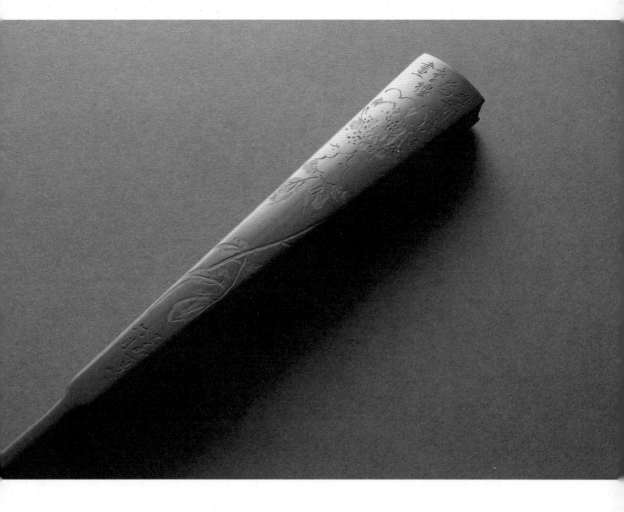

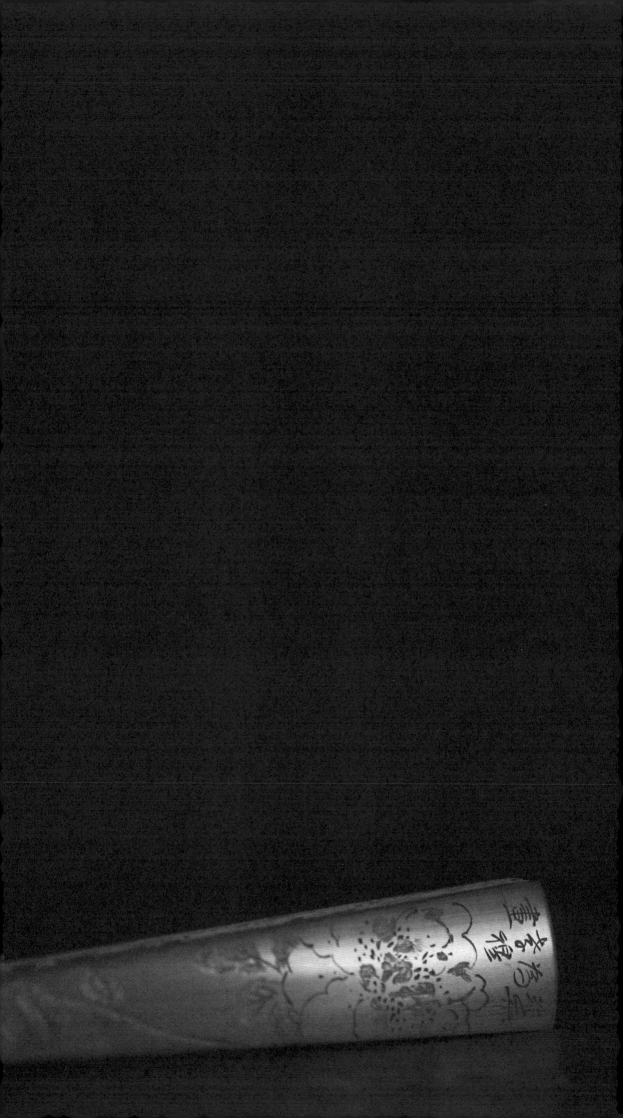

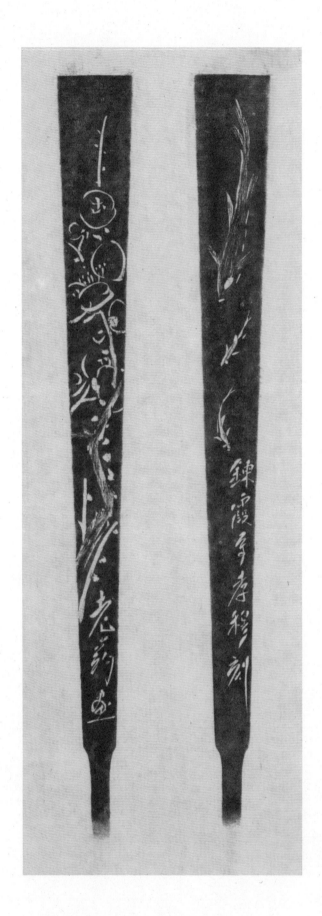

唐云画梅花 游鱼 （周鍊霞上款）

一九七六年 各纵一八厘米 横二厘米

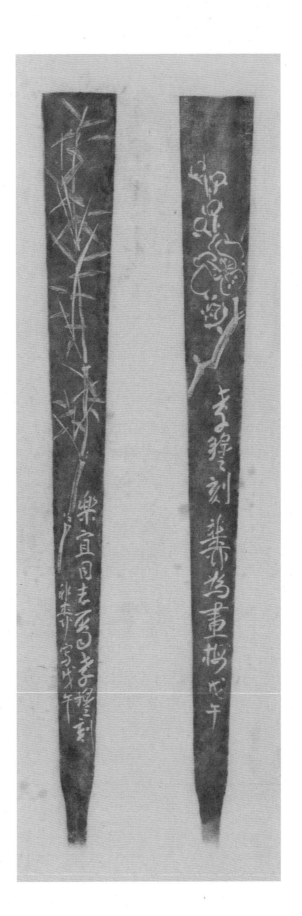

谢稚柳画梅竹
一九七八年 各纵一九·五厘米 横二厘米

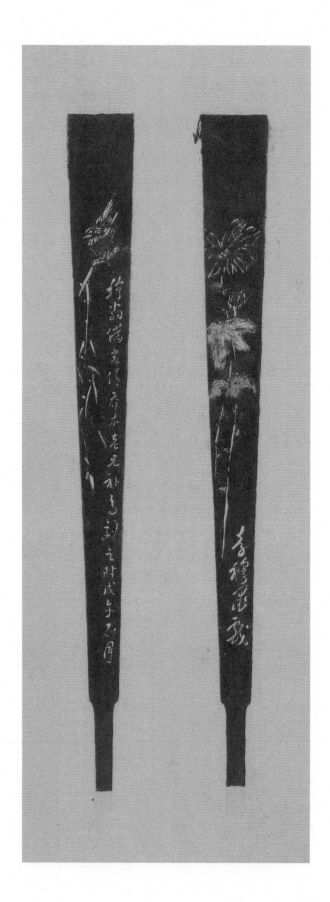

徐孝穆画柳阴鸣禽 菊花（乔木补鸟）

一九七八年 各纵一六厘米 横一·八厘米

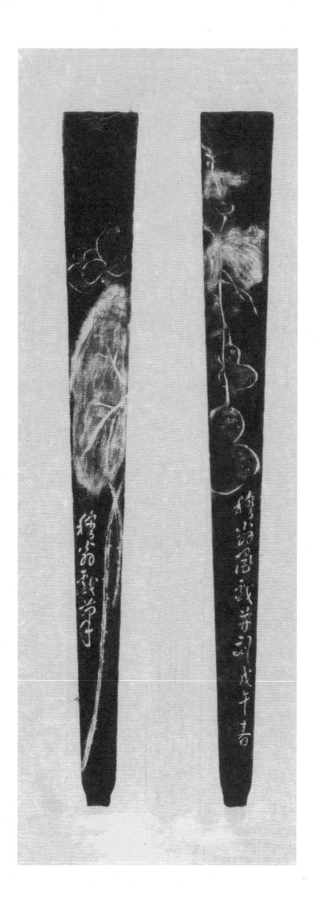

徐孝穆画荷花 葫芦

一九七八年 各纵一八・五厘米 横二厘米

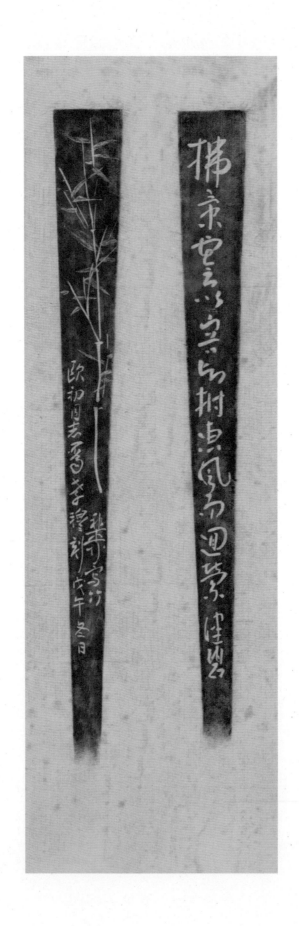

陈佩秋书『拂景云以容与，拊惠风而回萦』谢稚柳画秀竹（欧初上款）

一九七八年　各纵一九·六厘米　横二·一厘米

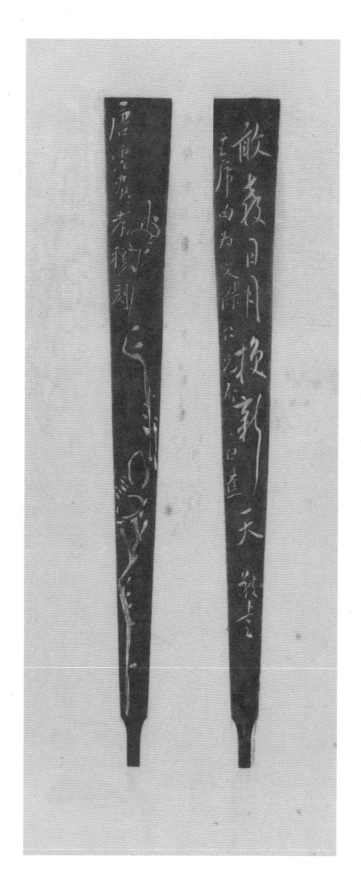

白蕉书『敢教日月换新天』唐云画梅花

二十世纪七十年代 各纵一七厘米 横二厘米

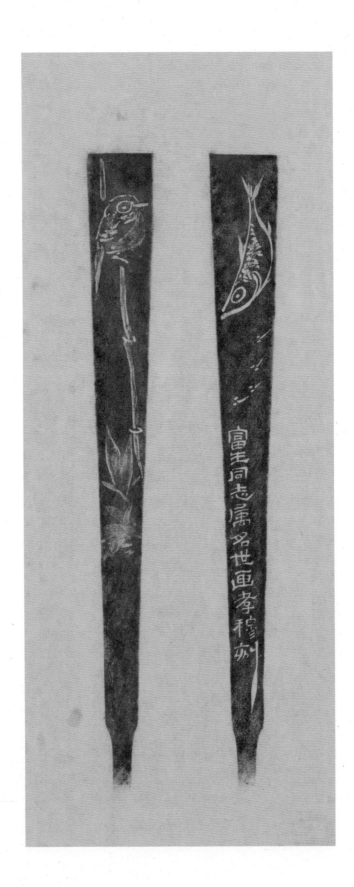

承名世画游鱼 竹禽（富生上款）

二十世纪七十年代 各纵一五·五厘米 横一·八厘米

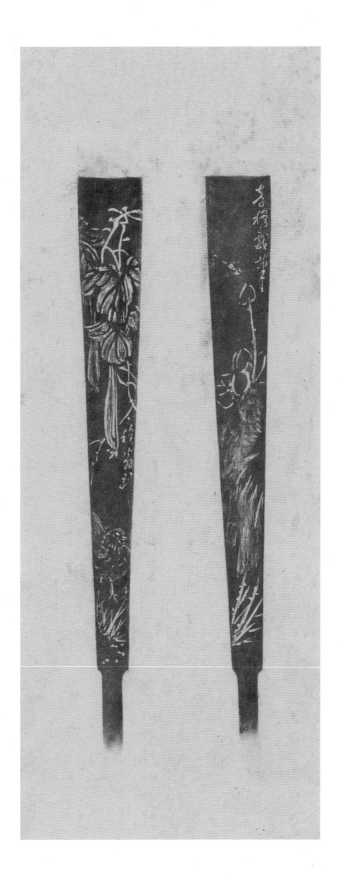

徐孝穆画荷花 丝瓜
一九八〇年 各纵一三厘米 横一·八厘米

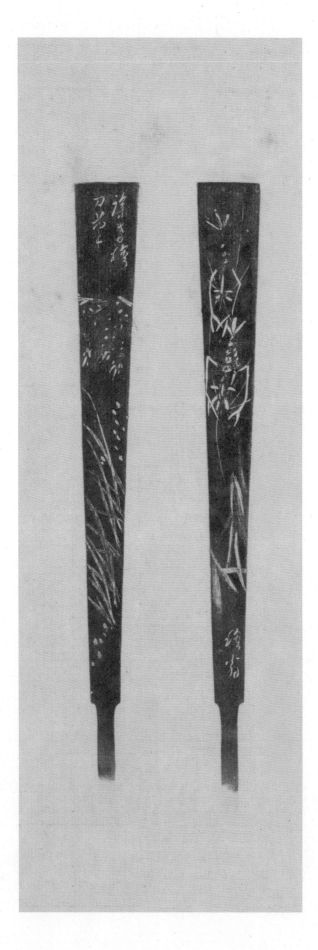

徐孝穆画双虾 兰花

一九八二年　各纵一四厘米　横一·七厘米

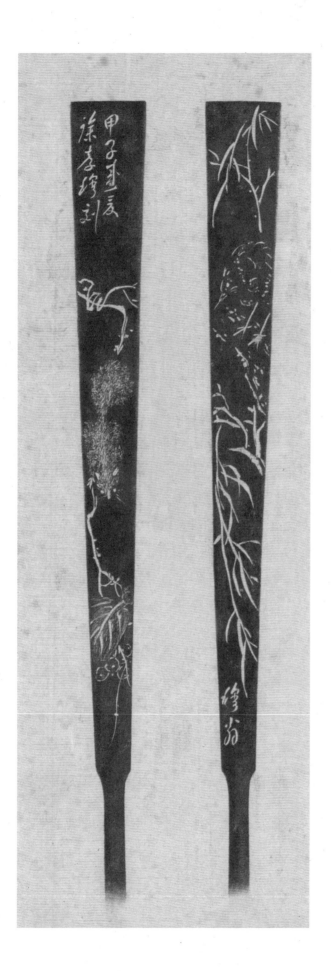

徐孝穆画杨柳鸣禽 松鼠
一九八四年 各纵一八厘米 横二厘米

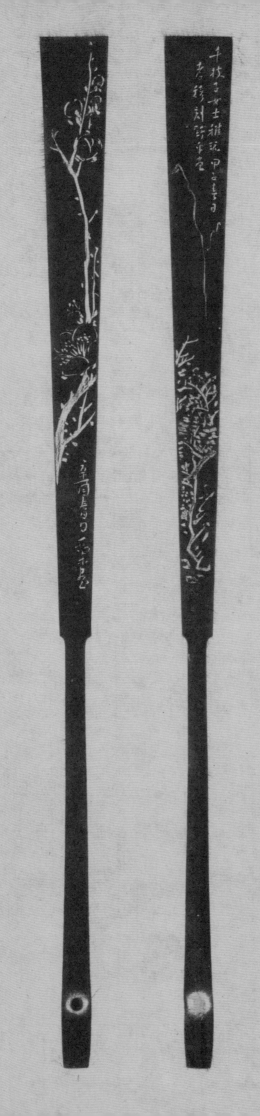

应野平画山水 梅花

一九八一年 各纵三〇·五厘米 横二〇·五厘米

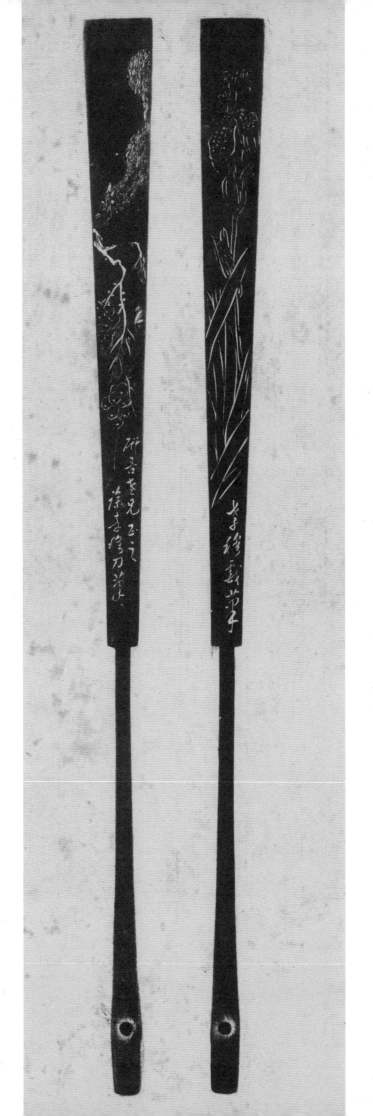

徐孝穆画松鼠 花卉 （李研吾上款）

一九八四年 各纵三一·二厘米 横二厘米

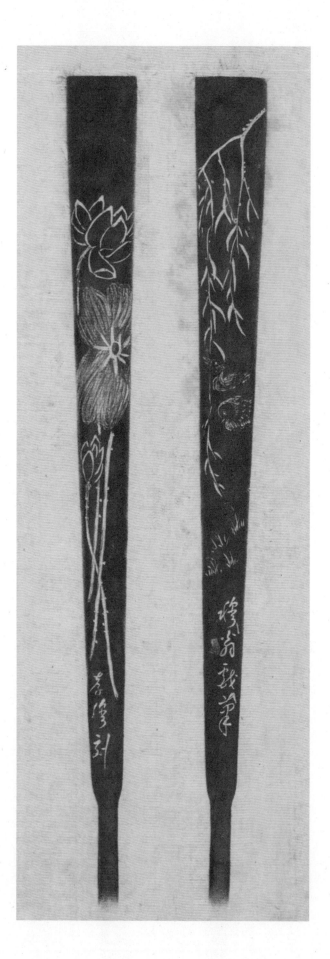

徐孝穆画荷花　柳阴鸳鸯

一九八七年　各纵一九厘米　横二厘米

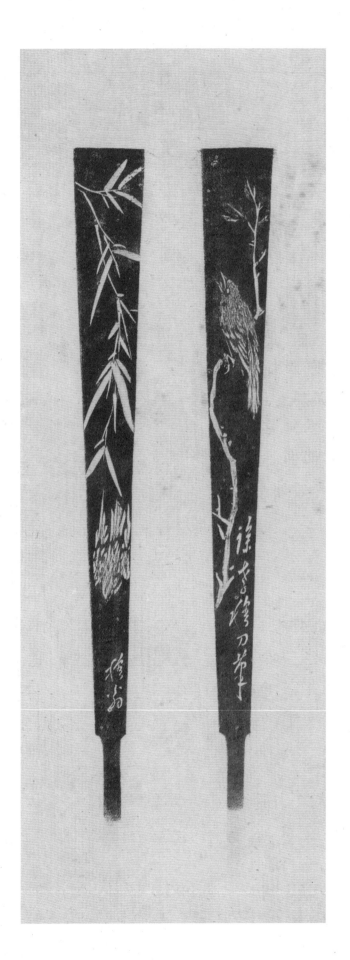

徐孝穆画垂竹 鸣禽

一九八九年 各纵一五·五厘米 横一·九厘米

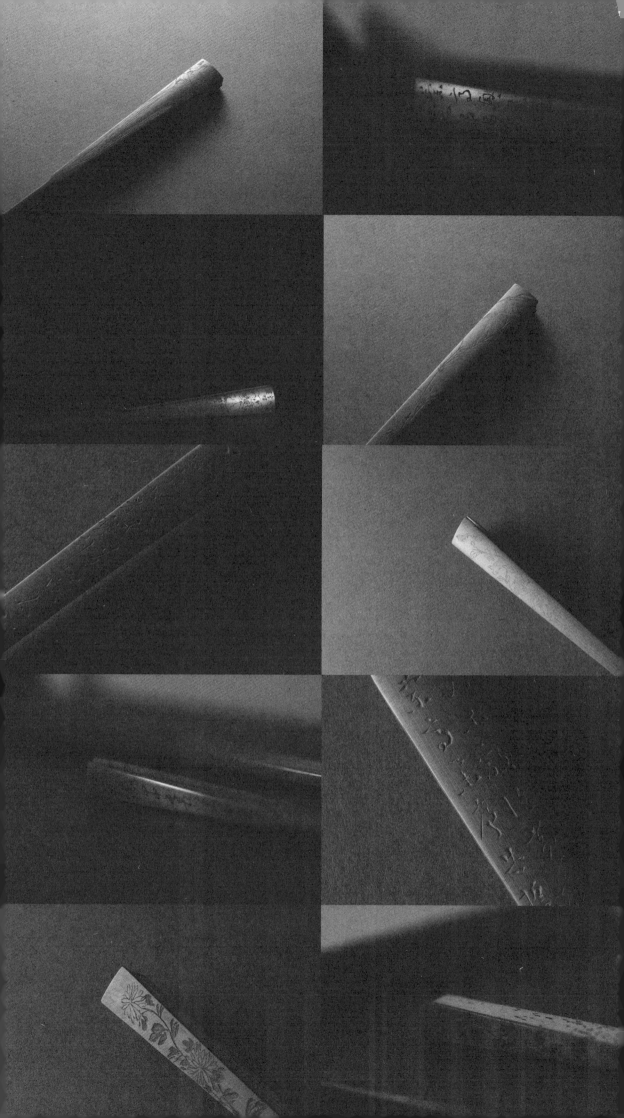

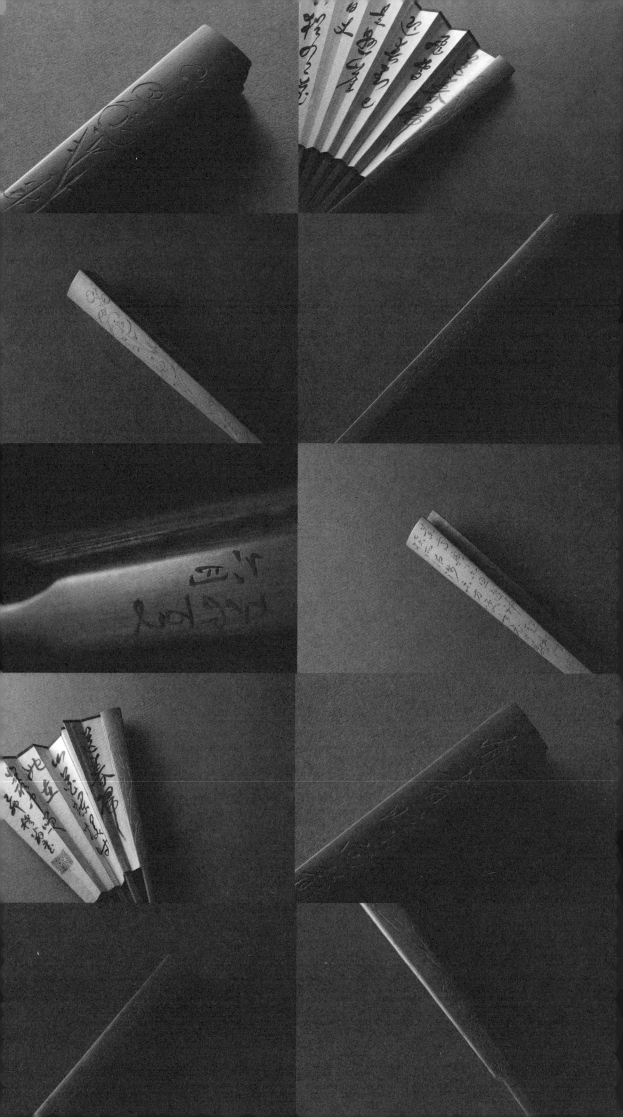